# 나의 첫 수채화 보태니컬 아트

* 이 책은 대체로 현행 외래어 표기법을 따랐으나, 내용을 좀 더 이해하기 쉽게 관용적 표현을 쓴 것도 있습니다.

* 이 책에서 물감은 신한 최고급 전문가 수채화 SWC를 사용하였습니다. 물감 이름을 한글로 적어야 하지만,
  책을 보고 따라 하기 쉽게 실제로 사용하는 이름 그대로 영문으로 표기하였습니다.

✱ 아름다움으로 물드는 색상별 꽃 그림 ✱

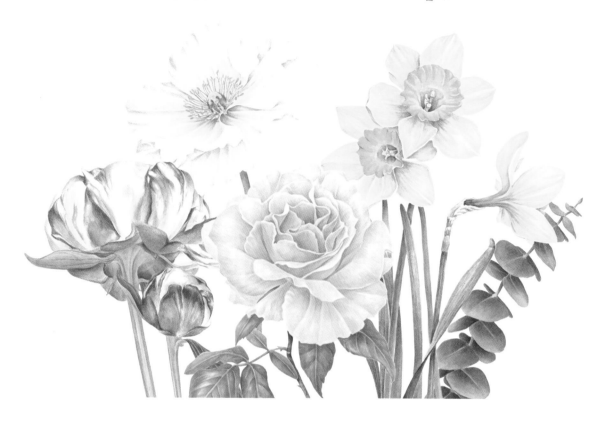

*Watercolor Botanical Art*

# 나의 첫 수채화 보태니컬 아트

제니리 · 엘리 지음

························································

이너북
INNERBOOK

보태니컬 아트는 다양한 소재로 식물을 그립니다. 연필, 펜, 색연필 그리고 수채화 물감 등을 사용해 표현하지요. 그중 많은 초보자가 수채화 물감으로 시작하기 어려워합니다. 물감으로 색상을 만드는 것과 물 농도를 조절하는 것은 초보자에게 쉬운 일이 아니기 때문입니다. 그래서 초보자가 수채화에 쉽게 입문할 수 있도록 《나의 첫 수채화 보태니컬 아트》를 준비했습니다. 색상별로 다양한 꽃을 그리며 채색 기법을 익히다 보면 어느새 수채화의 매력에 빠지게 될 것입니다.

　수채화 보태니컬 아트에 입문하는 초보자, 식물을 사랑하고 그림을 좋아하는 학생부터 어른까지, 남녀노소 누구나 마음의 위안과 자기만의 충만한 시간을 느끼고 싶은 분들께 이 책을 권해드립니다.

　차근차근 작은 그림부터 완성하다 보면 그동안 보이지 않았던 주변의 식물에 관심을 가지게 되고 길가에 자라는 작은 풀도 관찰하는 습관이 생깁니다. 초보자가 처음부터 수채화 세밀화를 완벽하게 그리기 어렵습니다. 즐기면서 작품을 완성하다 보면 채색하는 방법과 디테일을 묘사하는 실력이 향상될 것입니다.

　《나의 첫 수채화 보태니컬 아트》가 많은 분에게 아름다운 시간을 드리는 책이 되길 바랍니다.

제니리＆엘리

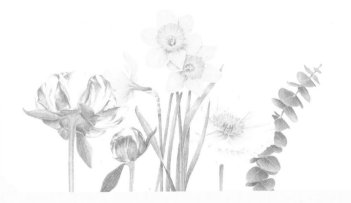

# 보태니컬 아트란?

식물을 묘사하는 방법에는 아래와 같이 세 가지 분야로 구분됩니다.

- 보태니컬 일러스트레이션(Botanical Illustration)
- 보태니컬 아트(Botanical Art)
- 플라워 페인팅(Floral Painting)

식물 그림을 그리기 전 이 세 가지의 특징을 잘 이해하면 내가 원하는 분야를 정확히 선택하고 그림을 그릴 수 있습니다.

보태니컬 일러스트레이션은 식물학적으로 정확성에 중점을 두어 식물의 크기를 측정하고 씨앗, 새싹, 꽃, 줄기, 잎, 뿌리 등을 세밀하게 묘사하여 과학적 기록으로 남깁니다.

보태니컬 아트는 식물학적으로 정확성에 요구되는 사항이 있지만 식물의 모든 세부 사항을 묘사할 필요는 없습니다. 세밀하게 식물을 묘사함과 동시에 작가의 예술적 감각과 더불어 미학에 중점을 둡니다.

플라워 페인팅은 위 두 가지 분야와는 다르게 식물의 정확성을 요구하지 않습니다. 자유로운 형태, 색상, 작가의 그림 스타일에 중점을 두어 즐겁게 그림을 그립니다.

이 책은 보태니컬 아트 초보자들을 위한 책으로 수채화 물감을 사용하여 아름답게 작품을 완성했습니다.

# Contents

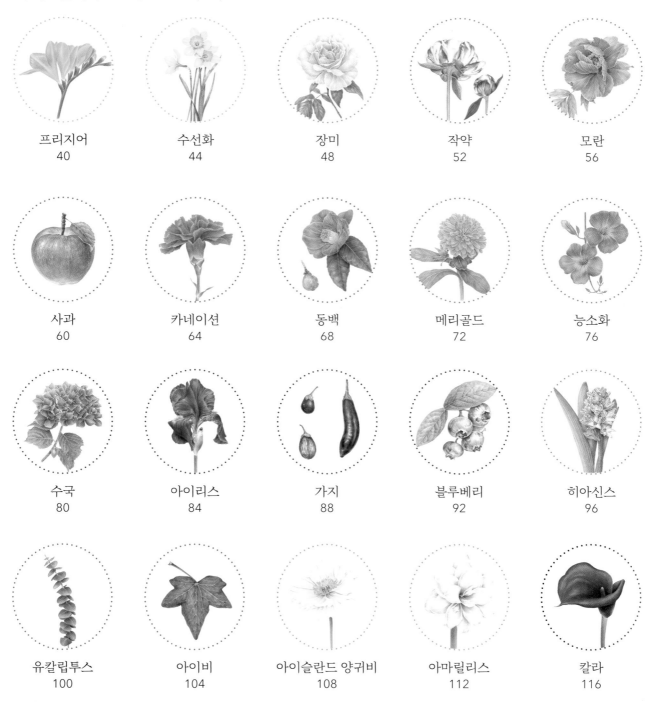
*Part 4*
# 따라 그리기 : 도안

# 처음 시작하는
# 수채화 보태니컬 아트

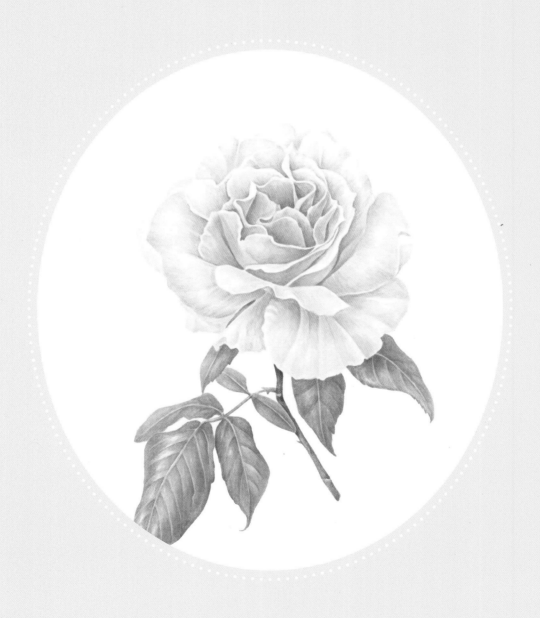

Watercolor Botanical Art

# 수채화 준비물 소개

**❶ 수채화 물감: 신한 최고급 전문가 수채화 SWC 32색+뉴트럴 틴트[Neutral Tint(986)]**

이 책에서 사용하는 수채화 물감은 신한 최고급 전문가 수채화 SWC입니다. 이 물감은 꽃 그림에 필요한 맑은 색채와 발색 그리고 높은 투명도로 아름다운 작품을 완성할 수 있는 최고급 수채화 물감입니다. 이미 다른 브랜드의 수채화 물감을 갖고 있다면 각 페이지에 나와 있는 색상표를 비교해 보며 채색해주세요.

**❷ 종이: 마그나니 포르토피노 수채화지 세목 300g**

수채화 용지는 세목(Hot pressed), 중목(Cold pressed), 황목(Rough)으로 나뉘는데 이 세 가지 차이는 종이 표면의 질감에 있습니다. 보태니컬 아트에는 종이의 표면이 가장 매끄럽고 부드러운 세목을 많이 사용합니다. 이 책에서는 '마그나니 포르토피노 수채화지'를 사용했습니다.(Hot pressed, 300g, 100% Cotton)

**❸ 붓: 쿰 메모리 포인트 붓**

보태니컬 아트에 사용하는 붓은 세필붓으로 일반적으로 사용하는 붓에 비해 붓대의 길이가 짧고 붓모 끝이 가늘어 섬세한 표현을 정확하게 구사할 수 있습니다. 세필붓을 선택할 때는 물 먹음이 좋고 붓모의 모양이 잘 유지되는 세필붓을 사용하길 권합니다. 이 책에서는 쿰 메모리 포인트 붓을 사용했으며 붓 사이즈는 0호, 1호, 2호, 3호, 4호, 5호, 6호까지 사용했습니다. 다양한 호수의 붓을 갖고 있으면 세밀한 묘사부터 넓은 면적까지 작업하기 편합니다.

**❹ 팔레트: 신한 전문가 수채화 팔레트 35칸 + 신한 보조 팔레트 18칸**

신한화구에서 제작된 수채화 전문가용 팔레트로 견고하고 가볍습니다. 색상을 섞을 때 염착이나 응집이 덜 되어 정확한 혼색이 가능하며, 추가적으로 컬러가 필요할 때, 보조 팔레트 18칸을 끼워 사용할 수 있습니다.

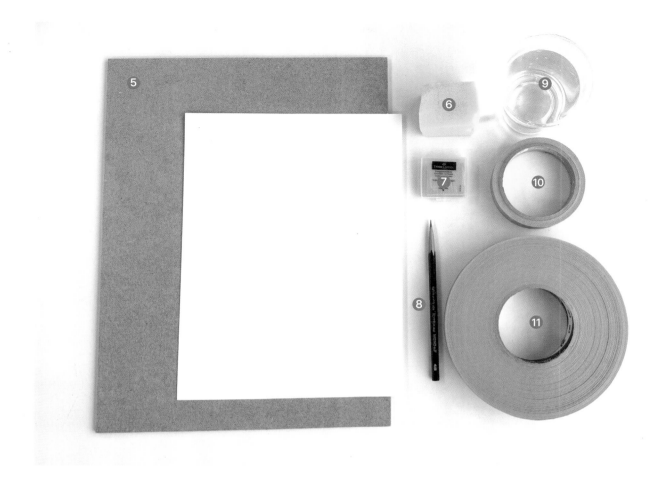

**⑤ 나무 화판**

수채화 용지를 물로 배접할 때 사용하는 화판입니다. (참고, 〈화판에 물배
접하기〉 13쪽)

**⑥ 스펀지**

수채화 용지를 물로 배접할 때 사용하는 스펀지입니다. (참고, 〈화판에 물
배접하기〉 13쪽)

**⑦ 떡지우개**

스케치 전사 후 연필선을 연하게 지울 때 사용합니다. (참고, 〈전사하
기〉 15쪽)

**⑧ 4B연필**

스케치를 전사할 때 뒷배경을 칠하는 용도로 사용합니다.

**⑨ 물통**

세필붓 크기에 맞는 작은 컵 또는 전문가용 물통을 사용하면 됩니다.

**⑩ 마스킹 테이프**

스케치 도안을 옮기는 과정에서 종이가 흔들리지 않도록 고정하는 역
할을 합니다. (참고, 〈전사하기〉 15쪽)

**⑪ 검테이프(물테이프)**

수채화 종이를 나무 화판에 배접할 때 사용됩니다. (참고, 〈화판에 물배
접하기〉 13쪽)

**⑫ 휴지**

붓에 묻은 물감이나 물을 휴지에 살짝 찍어가며 물기를 조절할 때 사용
합니다. 키친타올을 추천합니다. (참고, 〈물 농도 조절하기 TIP〉 22쪽)

| | | |
|---|---|---|
| 803 | Crimson Lake | 크림슨 레이크 |
| 807 | Permanent Rose | 퍼머넌트 로즈 |
| 811 | Rose Madder | 로즈 매더 |
| 814 | Permanent Red | 퍼머넌트 레드 |
| 821 | Opera | 오페라 |
| 833 | Vermilion Hue | 버밀리언 휴 |
| 840 | Permanent Yellow Orange | 퍼머넌트 옐로 오렌지 |
| 843 | Cadmium Yellow Orange | 카드뮴 옐로 오렌지 |
| 856 | Permanent Yellow Deep | 퍼머넌트 옐로 딥 |
| 858 | Permanent Yellow Light | 퍼머넌트 옐로 라이트 |
| 861 | Lemon Yellow | 레몬 옐로 |
| 868 | Greenish Yellow | 그리니시 옐로 |
| 870 | Olive Green | 올리브 그린 |
| 874 | Permanent Green 1 | 퍼머넌트 그린 1 |
| 879 | Sap Green | 샙 그린 |
| 883 | Hooker's Green | 후커스 그린 |
| 888 | Viridian Hue | 비리디언 휴 |
| 911 | Peacock Blue | 피콕블루 |
| 920 | Cerulean Blue Hue | 세루리안 블루 휴 |
| 923 | Cobalt Blue Hue | 코발트블루 휴 |
| 926 | Ultramarine Deep | 울트라마린 딥 |
| 928 | Prussian Blue | 프러시안 블루 |
| 933 | Indigo | 인디고 |
| 938 | Permanent Violet | 퍼머넌트 바이올렛 |
| 957 | Brown Red | 브라운 레드 |
| 959 | Light Red | 라이트 레드 |
| 963 | Burnt Sienna | 번트 시에나 |
| 964 | Burnt umber | 번트 엄버 |
| 966 | Raw Umber | 로 엄버 |
| 970 | Yellow Ochre | 옐로 오커 |
| 975 | Vandyke Brown 1 | 반다이크 브라운 1 |
| 977 | Sepia | 세피아 |
| 986 | Neutral Tint | 뉴트럴 틴트 |

## 화판에 물배접하기 (종이 스트레칭)

수채화 세밀화 작업에서 물배접은 선택이 아니라 필수입니다. 번거롭기도 하고 익숙한 작업이 아니다 보니 생소한 분들이 많을 텐데, 물배접을 하면 종이가 울지 않아 작업하기 편합니다. 물을 먹인 종이는 일시적으로 늘어납니다. 이때 나무 화판에 검테이프로 종이를 부착시킨 후 건조시킵니다. 이렇게 작업한 종이는 화판에 붙어 있을 동안은 종이가 팽팽하기 때문에 물감이나 물을 많이 사용해도 종이가 울지 않은 상태에서 세밀한 작업을 할 수 있습니다. 특히 배접을 안 하고 액자에 넣고 전시를 할 경우 종이의 우는 부분이 조명에 비춰지면서 더 부각되는 경우가 많습니다. 물배접은 작품의 완성도를 최고로 올릴 수 있는 작업입니다.

### 준비물

- 나무 화판
- 수채화 종이(300g, 100% Cotton)
- 스펀지
- 검테이프(물테이프)
- 깨끗한 물이 담긴 그릇
- 휴지

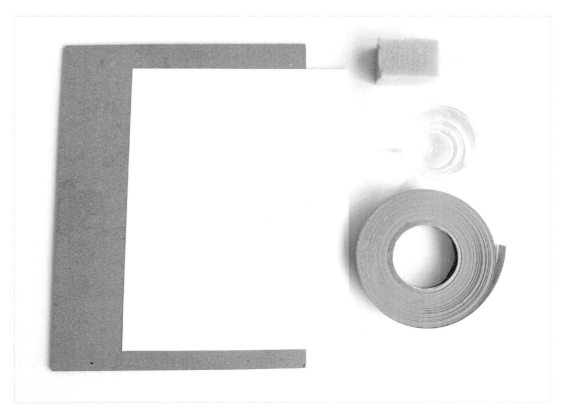

**1.**

먼저 수채화 종이 크기보다 조금 더 큰 나무 화판을 준비합니다. 처음 나무 화판을 구매할 때 화판에 가루가 많이 묻어 있으니, 휴지로 잘 닦아주세요.

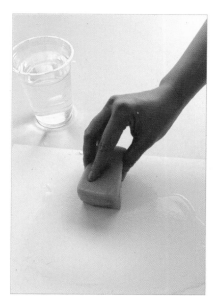

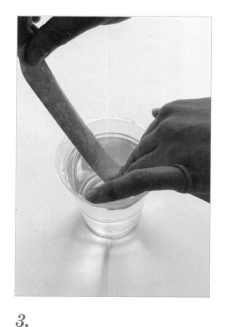

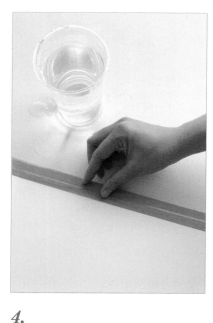

**2.**

스펀지에 물을 충분히 담그고 수채화 용지 뒷면에 스펀지로 물을 고르게 바릅니다.

**3.**

물을 다 칠했으면 나무 화판에 종이의 앞면 이 위로 보이도록 올려 줍니다. 검테이프를 종이 크기에 맞춰 자르고 물을 묻혀줍니다.

**4.**

물이 묻은 검테이프를 종이의 긴 가장자리부 터 붙여 줍니다.

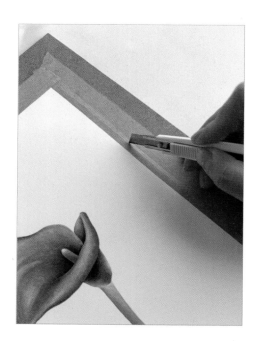

**5.**

4면을 모두 검테이프로 붙여 줍니다. 종이가 물에 묻은 상태여서 처음에는 울 수 있지만 마르면서 팽팽해지기 때문에 건조될 때까지 기다립니다. 화판에 물이 많이 묻어 있다면 휴지로 닦아줍니다.

**6.**

종이가 완전히 마른 후 채색을 합니다. 작품을 완성하면 커터 칼로 종이 가장자리를 잘라 화판과 분리하면 됩니다.

## 전사하기

전사(轉寫, 글이나 그림 따위를 옮기어 베낌)는 스케치를 옮기는 작업으로 보태니컬 아트에서 많이 하는 과정입니다. 먼저 그리고 싶은 식물을 자세히 관찰하고 연필로 스케치를 합니다. 이때 수채화 용지에 스케치를 바로 하지 않고 80g 정도의 얇은 종이에 스케치를 합니다. 만약 작품을 그릴 수채화 용지에 바로 스케치를 한다면 반복되는 연필선과 지우개 사용으로 종이가 손상될 수 있기 때문입니다. 다 완성된 스케치는 전사라는 과정을 거쳐 수채화 용지에 옮깁니다. 스케치가 어려운 초보자는 이 책에 Part 4에 있는 도안을 복사하여 사용하세요.

**준비물**

• 수채화 용지(나무 화판에 배접된 수채화 용지 추천)
• 스케치한 종이 또는 도안을 복사한 종이
• 4B연필
• 떡지우개
• 마스킹 테이프

**1.**

스케치한 종이 또는 복사한 도안 종이 뒷면에 4B연필로 촘촘하고 진하게 칠해줍니다.

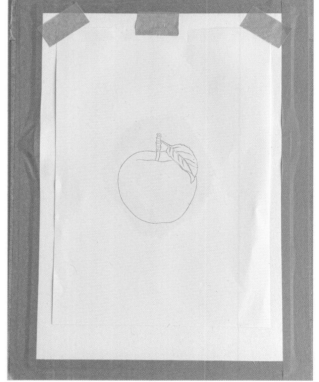

**2.**

4B연필로 칠한 종이를 수채화 용지에 올리고 마스킹 테이프로 종이가 흔들리지 않도록 잘 고정합니다.

**3.**

색상이 있는 색연필이나 볼펜으로 도안 선을 따라 그리며 수채화 용지에 옮깁니다.

**4.**

전사가 끝나면 수채화 용지에 옮겨진 연필선을 떡지우개로 연하게 지워가며 수채화 물감으로 색칠합니다.

## 세필붓 사용 방법

보태니컬 아트에 사용하는 붓은 세필붓으로 일반적으로 사용하는 붓에 비해 붓대의 길이가 짧고 붓모 끝이 가늘어 섬세한 표현을 정확하게 구사할 수 있습니다. 다양한 호수를 갖고 있으면 세밀한 묘사부터 넓은 면적까지 편안하게 작업할 수 있습니다. 또한 손의 필압과 붓모의 각도를 조절해 얇은 선부터 넓은 면적까지 칠할 수도 있습니다. 세필붓이 익숙하지 않은 사람은 그림을 그리기 전에 아래와 같이 연습해 보세요.

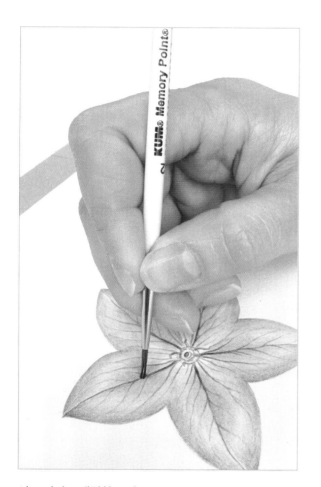
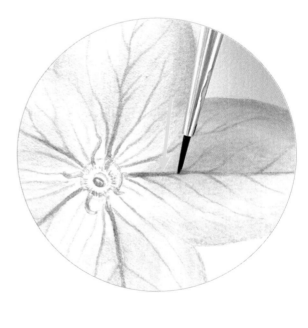

### 선 그리기 & 세밀한 묘사

붓모 끝부분을 똑바로 세워 선을 그립니다. 이때 손의 힘을 위로 올린다 생각하며
붓모가 눌리지 않도록 최대한 끝부분을 세워 그립니다.

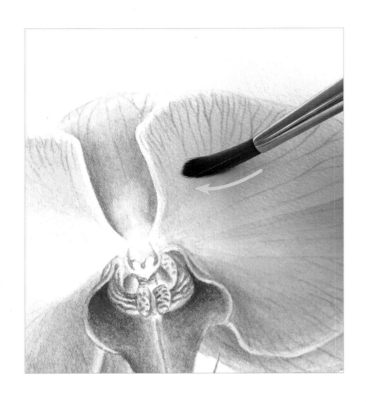

### 작은 면적

붓모의 중간 부분까지 종이에 닿도록 손의 힘을 살짝 눌러 물감을
칠합니다.

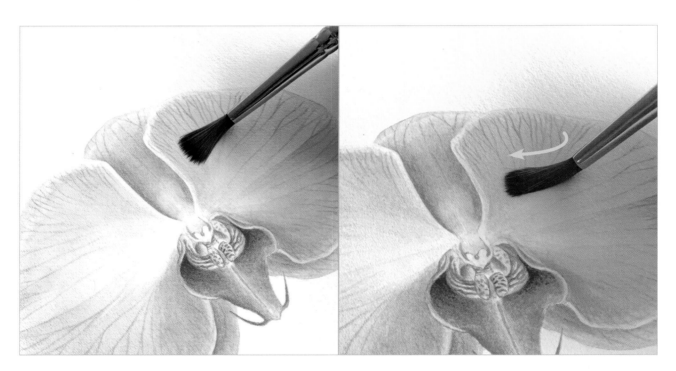

### 넓은 면적

붓을 최대한 눌러 종이에 붓모가 모두 닿도록 합니다. 넓은 면적을 칠할
때 붓선이 생기지 않게 고르게 칠할 수 있습니다.

# 무채색 만들기

회색을 만드는 방법은 아래와 같이 다양합니다.

- 이미 회색으로 만들어진 물감을 구매하기
- 검정 + 흰색을 섞어 회색 만들기
- 파랑 + 빨강 + 노랑을 섞어 만들기
- 신한 최고급 전문가 수채화 SWC Neutral Tint 사용하기

이 책에서는 흰색 꽃을 칠할 때 회색을 만들지 않고 신한 최고급 전문가 수채화 SWC 'Neutral Tint' 색상만 사용하여 회색을 묘사했습니다. (참고, 〈아이슬란드 양귀비〉 108쪽, 〈아마릴리스〉 112쪽) 색상은 하나지만 물의 농도 조절을 잘하면 다양한 톤의 색상을 표현할 수 있고 밝은 느낌부터 짙은 음영까지 묘사할 수 있습니다. (참고, 〈물 농도 조절하기〉 22쪽) 그리고 예시와 같이 회색에 다른 색상들을 조금씩 섞어 다양한 톤을 만들 수도 있습니다. (예: 회색 + 노랑 = Warm grey, 회색 + 파랑 = Cold grey, 회색 + 분홍 = Pink grey)

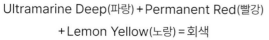

Ultramarine Deep(파랑) + Permanent Red(빨강)
+ Lemon Yellow(노랑) = 회색

Neutral Tint(뉴트럴 틴트) + 물의 농도 조절 = 회색

# Part 2

## 수채화 기법을 이용한
## 꽃 그림 그리기

*Watercolor Botanical Art*

## 1. 물 농도 조절하기

물의 농도 조절은 수채화에서 제일 중요합니다. 색상의 표현과 여러 가지 기법을 사용할 때 물의 농도 조절을 잘해야 작품을 아름답게 완성할 수 있습니다. 대체로 수채화를 어려워하는 사람들 대부분은 물 농도 조절에 실패하기 때문입니다.

팔레트에 짜놓은 물감과 종이에 칠해진 색상, 물의 농도에 따라 색상의 차이가 있으니 우선 그림을 그리기 전에 종이에 물의 농도 조절을 연습해봅니다. 같은 색이라도 물의 양에 따라 톤이나 색상이 다르니 아래와 같이 물의 양을 조절하며 연습합니다.

**TIP** 물의 농도 조절을 잘하려면 휴지(키친 타올 추천)를 자주 사용하세요. 붓이 물을 많이 머금고 있으면 색상을 칠할 때 번지거나 물 자국이 생기는데 이때 붓에 묻은 물감이나 물을 휴지에 살짝 찍어가며 물기를 조절하면 물의 농도를 조절하기 편합니다.

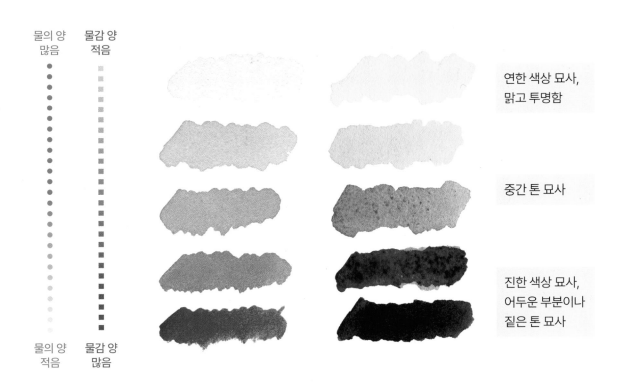

물의 양 많음 / 물감 양 적음

연한 색상 묘사, 맑고 투명함

중간 톤 묘사

진한 색상 묘사, 어두운 부분이나 짙은 톤 묘사

물의 양 적음 / 물감 양 많음

## 2. 습식기법(Wet on Wet)

이 기법은 물이나 물감이 마르기 전에 그 위에 다시 물감을 칠하는 방법으로 처음 초벌을 할 때 많이 사용됩니다. 특히 면적이 넓은 부분을 고르게 칠하거나, 붓 자국이나 얼룩 없이 그라데이션을 자연스럽게 표현할 수 있습니다. 물의 농도를 잘 조절하지 못하면 옆으로 번지거나 얼룩이 생길 수 있으니 아래와 같이 다양한 기법으로 연습을 합니다.

### 1) 고르게 칠하기

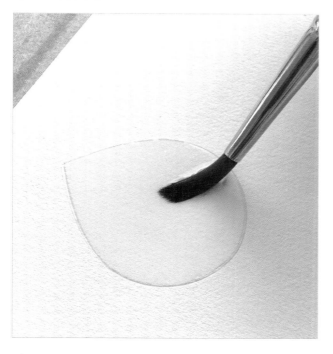

*1.*

먼저 채색할 부분에 사진과 같이 깨끗한 물을 칠해줍니다. 이때 물을 너무 많이 칠하면 옆으로 번질 수 있고, 반면에 물을 너무 적게 칠하면 물감을 칠하는 과정에서 마를 수 있으니 주의합니다.

*2.*

● Cerulean Blue Hue 물감과 물을 혼합하여 팔레트에 연하게 섞어 준 뒤 깨끗한 물을 칠한 부분에 고르게 펴 바릅니다. 물감을 칠할 때 반복적으로 같은 곳을 왔다 갔다 칠하면 붓 자국이 생길 수 있으니 깨끗한 물이 마르기 전에 한 번에 펴 바릅니다.

## 2) 한 가지 색상으로 표현한 그라데이션

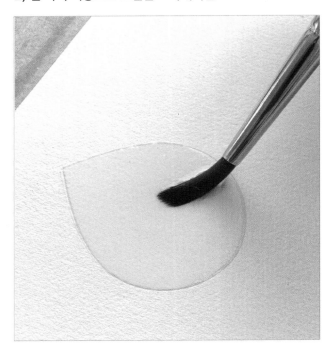

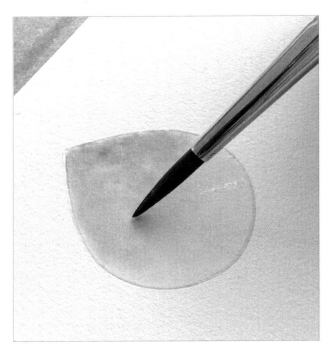

**1.**

채색할 부분에 깨끗한 물을 칠해줍니다.

**2.**

⬤Cerulean Blue Hue 물감과 물을 혼합하여 팔레트에 진하게 섞어 준 뒤 깨끗한 물을 칠한 부분에서 그라데이션을 표현해줍니다. 사진과 같이 윗부분부터 짙게 시작해서 물감을 아래로 부드럽게 끌고 내려오면서 천천히 색상을 연하게 만들어 줍니다.

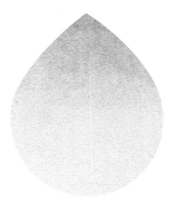

한 가지 색상으로 표현한 그라데이션 완성본.

## 3) 두 가지 색상으로 혼합하여 그라데이션

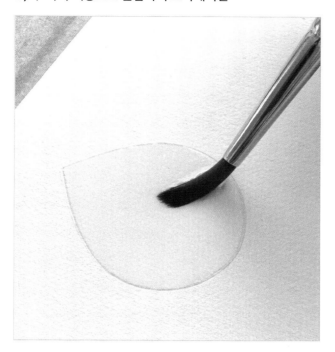

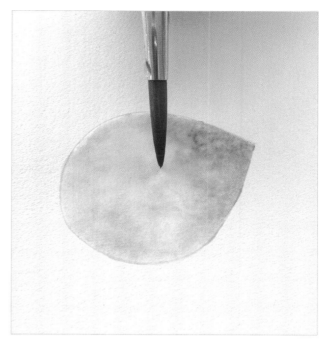

*1.*

채색할 부분에 깨끗한 물을 칠해줍니다.

*2.*

팔레트에 ●Permanent Red와 ●Permanent Violet을 물과 섞어 팔레트에 준비합니다. 깨끗한 물이 칠해진 부분에 먼저 ●Permanent Red로 칠해줍니다. 이때 물감을 위에서 아래 방향으로 색상을 끌고 중간 지점까지 그라데이션합니다. 그리고 ●Permanent Violet은 아래서 윗 방향으로 색상을 끌고 중간 지점까지 그라데이션합니다. 두 색이 중간 영역에서 자연스럽게 섞이도록 마를 때까지 기다립니다.

두 가지 색상으로 표현한 그라데이션 완성본.

## 3. 건식기법(Wet on Dry)

이 기법은 물감이 마른 후 다음 색상을 겹쳐 칠하는 방법으로 덧칠하는 것을 말합니다. 이 기법 또한 물의 농도가 중요한데 그림을 처음 초벌 할 때는 물감에 물을 많이 섞어 연하게 칠해주고, 작품이 완성되는 과정에서는 물의 양을 줄여가며 색상의 농도를 묘사하며 덧칠해줍니다.

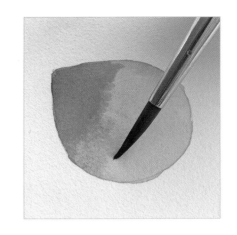

## 4. 닦아내기 기법

종이에 고르게 칠하는 기법으로 ●Sap Green을 색칠해줍니다. (참고, 〈고르게 칠하기〉 22쪽) 물감이 살짝 마른 뒤 (물기가 약간 남아있는 상태) 얇은 붓으로 살짝 힘을 주어 닦아줍니다. 이때 붓은 물기를 뺀 상태에서 닦아줘야 번지지 않습니다. 한 번에 닦이지 않으면 같은 영역을 여러 번 닦아줍니다. 주로 잎맥이나 하이라이트 부분을 남겨야 할 때 사용합니다. 처음부터 해당 영역을 칠하지 않고 남겨두기도 합니다.

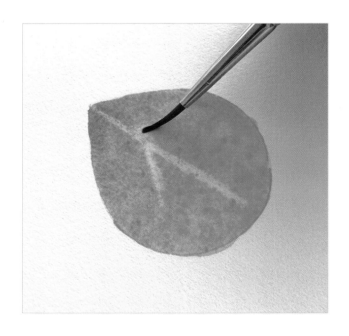

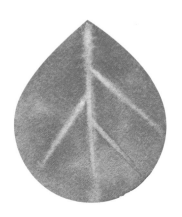

닦아내기 기법으로 표현한 잎맥 완성본.

## 5. 라인 그리기

종이에 고르게 칠하는 기법으로 ● Permanent Yellow Deep을 색칠해
줍니다. (참고, 〈고르게 칠하기〉 22쪽) 종이가 완전히 마르면 얇은 붓을 사
용하여 ● Permanent Yellow Orange 물감을 붓끝에 살짝 묻혀 선을 표
현합니다. 먼저 가운데 선을 그려주고 양쪽으로 더 얇은 선을 더해줍니
다. (참고, 〈세필붓 사용 방법〉 17쪽) 주로 잎맥이나 털, 수술 묘사 등 세밀한
묘사에 사용합니다.

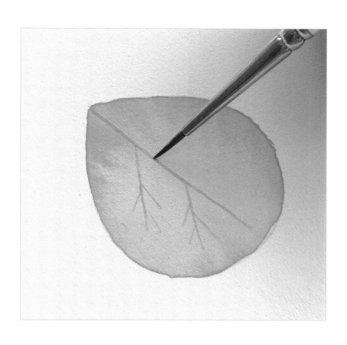

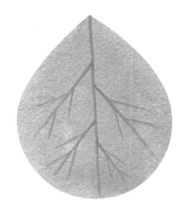

라인 그리기 기법으로 표현한 잎맥 완성본.

# 체리

체리의 붉은 열매를 한 가지 색상으로
다양한 기법을 사용하여 칠하는 연습을 합니다. 도안: 122쪽

● Permanent Red        ● Sap Green

## 1.

기법 ▶ 습식기법, 고르게 칠하기, 하이라이트 남기기

먼저 왼쪽 열매 하나에 깨끗한 물을 잘 칠해줍니다. 깨끗한 물이 마르기 전에 ●Permanent Red 색상을 고르게 칠해줍니다. 이때 물감에 물을 많이 섞어 연하게 칠해주고 하이라이트 부분을 자연스럽게 남겨 놓습니다. 다 마른 후 같은 방법으로 오른쪽 열매도 칠해줍니다. 줄기는 ●Sap Green으로 고르게 칠하고 줄기의 꼭지는 (●Permanent Red +●Sap Green)을 5:5로 섞어 그림과 같이 선을 그려줍니다.

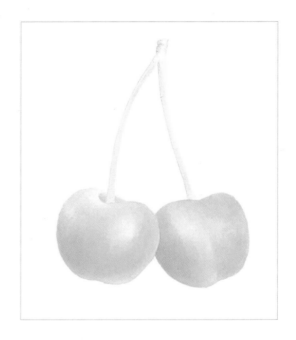

## 2.

기법 ▶ 건식기법, 그라데이션, 하이라이트 남기기

팔레트에 ●Permanent Red와 물을 섞어 줍니다. 이때 1보다는 물의 양을 적게 섞어 색상이 짙게 나오도록 합니다. 건식기법으로 색상이 마른 부분에 물을 칠하지 않고 물감을 덧칠해주는 방법입니다. 열매의 가장자리와 하이라이트 부분을 자연스럽게 남기며 칠하고, 짙은 부분에서 밝은 부분으로 색상이 얼룩지지 않도록 휴지로 농도 조절을 하며 잘 색칠합니다. 줄기와 꼭지는 1에 사용한 색상으로 조금 더 짙게 덧칠해줍니다.

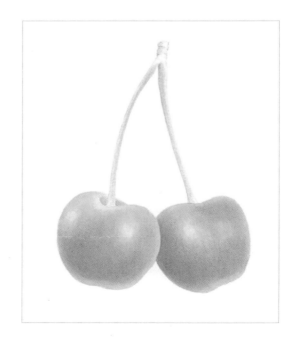

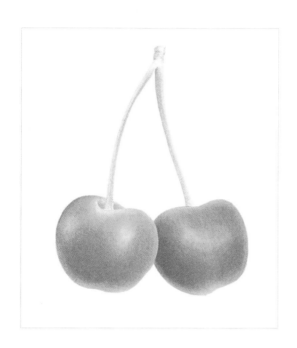

**3.**

2와 같은 방법으로 열매의 색상이 짙게 나오도록 채색합니다. 이때 물감을 섞은 물의 양은 점점 적어지면서 색이 짙게 나오도록 합니다. 줄기는 ⬤ Sap Green으로 한 번 더 칠해준 후 꼭지 색상으로 그림과 같이 음영을 묘사합니다.

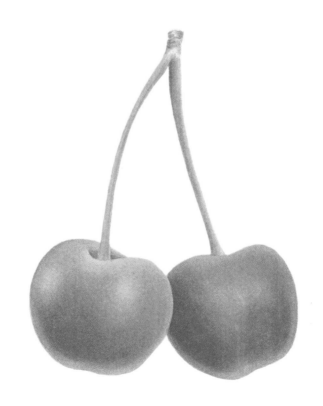

*Cherry*

# 플루메리아

두 가지 색상이 자연스럽게 만나도록 그라데이션합니다. 도안: 123쪽

● Permanent Yellow Deep ● Permanent Red ● Opera

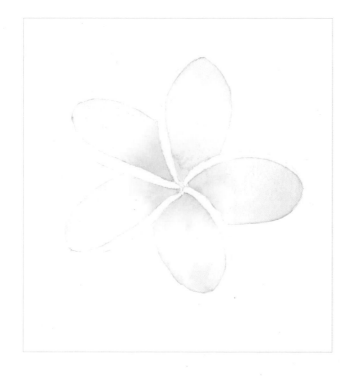

## 1.

기법 ▶ **두 가지 컬러를 혼합하여 그라데이션하기**

다섯 개의 꽃잎을 하나씩 완성합니다. 먼저 꽃잎 한 장에 깨끗한 물을 칠합니다. 꽃잎의 중앙은 ● Permanent Yellow Deep으로, 꽃잎의 끝부분은 (● Permanent Red + ● Opera)를 5:5로 섞은 색상으로 꽃잎 중간을 향해 그라데이션하여 2개의 컬러가 자연스럽게 만나도록 합니다. (참고, 25쪽) 두 가지 컬러가 만나는 곳에 얼룩이 지지 않도록 자연스럽게 펴주며 그라데이션해줍니다. 다섯 개의 꽃잎에 동일하게 칠하여 줍니다.

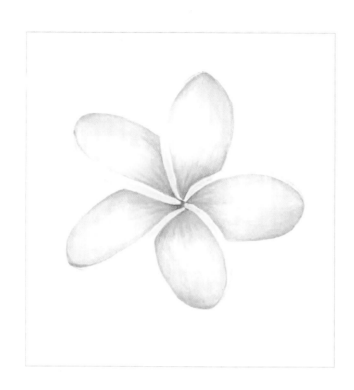

## 2.

**기법** 건식기법, 그라데이션

꽃잎이 마르고 난 뒤, 꽃잎의 중앙 부분은 ● Permanent Yellow Deep으로 음영을 묘사하며 얇은 붓을 조금 세워 칠해 줍니다. 마찬가지로 꽃잎의 가장자리에서 안쪽으로 꽃잎의 음영과 밝은 부분을 자연스럽게 연결하여 그라데이션합니다. 이때 물의 농도를 휴지로 잘 조절하여 얼룩이 생기지 않도록 칠해 줍니다.

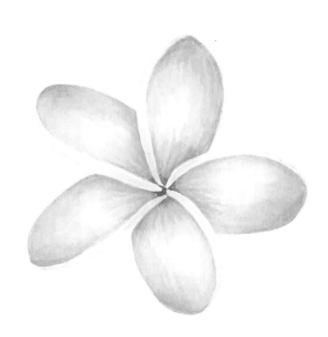

*Plumeria*

# 아이슬란드 양귀비

양귀비는 주름진 꽃잎이 특징입니다. 밑색을 칠하고 완전히 마른 뒤
라인을 정확히 그려주며 여러 번 덧칠하는 과정을 반복합니다. 도안: 124쪽

● Permanent Yellow Orange　　● Vermilion Hue　　● Permanent Green1　　● Sap Green

## 1.

**기법** ▶ 습식기법, 건식기법

양귀비의 꽃잎을 깨끗한 물로 칠해주고 ● Permanent Yellow
Orange로 가장 앞에 있는 꽃잎부터 고르게 칠해줍니다. 뒤에 있는
꽃잎은 물감에 물을 더 섞어 앞에 있는 꽃잎보다 연하게 표현합니다.
꽃잎이 마르면 주름 부분을 ● Permanent Yellow Orange로 연하
게 덧칠하며 묘사합니다. 양귀비의 줄기와 꽃받침은 (● Permanent
Green 1+● Sap Green) 6:4로 섞어 전체적으로 밑색을 칠해줍
니다.

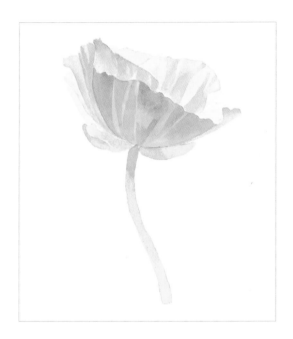

## 2.

**기법** ▶ 건식기법, 그라데이션

꽃잎이 마르고 나면 양귀비의 접히는 라인 부분에 색을 조금씩 올
리고 휴지로 물의 농도를 조절하면서 그라데이션해줍니다. 이렇
게 전체적으로 한 번씩 주름 표현을 한 뒤, (● Permanent Yellow
Orange + ● Vermilion Hue)를 7:3으로 섞어 다시 한 번 더 진
한 주름 위에 색을 올리고 붓끝으로 살살 그라데이션을 해줍니다. 꽃
이 마르는 동안 꽃받침에도 음영 부분에 색을 올리고 그라데이션합
니다.

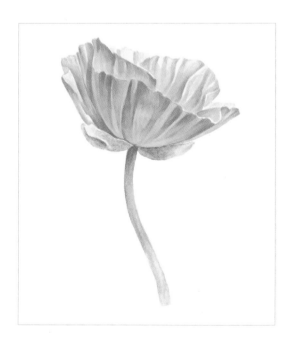

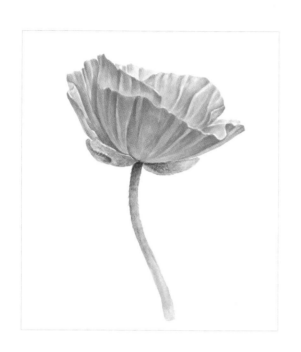

**3.**

기법 라인 그리기

마지막으로 꽃받침과 줄기가 마르고 나면 그 부분에 보이는 털을 묘
사합니다. 가장 얇은 붓으로 물기를 조금 뺀 뒤에 털 모양 방향대로 라
인을 얇게 그려줍니다.

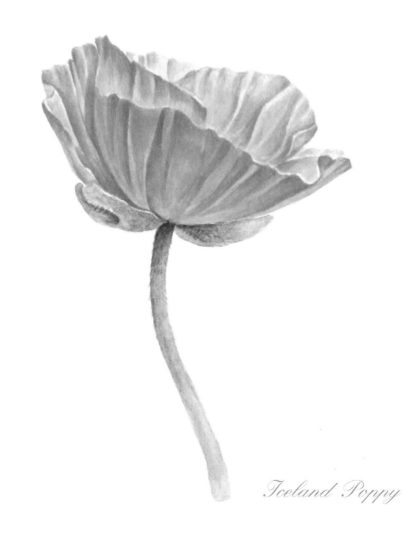

*Iceland Poppy*

# 도라지꽃

세필붓의 끝 부분을 뾰족하게 만들어 꽃잎의 잎맥을 자연스럽게 묘사합니다. 도안 : 125쪽

● Permanent Violet    ● Light Red

## 1.

기법▶ 라인 그리기

꽃잎의 잎맥을 잘 관찰하고 ●Permanent Violet으로 연하게 그
려준 뒤, 잎맥의 짙은 부분을 한 번 더 그려주어 강약을 주고 잎맥의
얇고 두꺼운 부분도 묘사합니다. 꽃 중앙에 있는 다섯 개의 수술은
●Light Red를 사용하고 암술은 ●Permanent Violet을 사용하
여 그림과 같이 그려줍니다.

## 2.

기법▶ 습식기법, 고르게 칠하기

잎맥을 그린 꽃잎에 깨끗한 물을 잘 칠해줍니다. (참고, 23쪽) 깨끗한
물이 마르기 전에 ●Permanent Violet을 얼룩이 지지 않도록 고르
게 칠합니다. 물감이 마른 후 *1* 에서 그린 꽃잎의 잎맥이 잘 보이지 않
는 부분은 다시 한 번 그 위에 그려줍니다.

**3.**

기법 ▶ **건식기법, 그라데이션**

●Permanent Violet 물감으로 꽃잎의 음영과 밝은 부분을 자연스럽게 연결하여 그라데이션합니다. 이때 휴지로 물의 농도를 조절하여 얼룩이 생기지 않도록 칠합니다.

*Balloon flower*

# 호접란

나비 날개처럼 생긴 두 개의 꽃잎과 세 개의 꽃받침에 보이는 꽃잎의 잎맥을 붓 끝부분을 사용하여
세밀하게 묘사하고 정중앙에 있는 설판을 자세히 관찰하여 칠합니다. 도안: 126쪽

● Permanent Rose   ● Crimson Lake   ● Permanent Yellow Light

## 1.

**기법** ▶ 라인 그리기

꽃잎의 잎맥을 잘 관찰하고 ●Permanent Rose 물감으로 연하게
그려줍니다. 그리고 잎맥의 짙은 부분은 한 번 더 그려주어 강약을 표
현하고, 잎맥의 얇고 두꺼운 부분도 묘사합니다. 중앙에 있는 설판은
●Crimson Lake와 ●Permanent Yellow Light로 세밀한 묘사
를 하고 색칠해줍니다.

## 2.

**기법** ▶ 습식기법, 그라데이션

꽃잎에 깨끗한 물을 칠해줍니다. 깨끗한 물이 마르기 전에 ●Per-
manent Rose로 밝고 짙은 부분을 묘사하며 자연스럽게 그라데이
션합니다. 물감이 얼룩지지 않도록 휴지를 이용하여 물의 농도를 잘
조절하면서 칠합니다. 물감이 칠해진 부분에 잎맥이 잘 보이지 않는
다면 다시 한 번 붓의 끝부분을 사용하여 꽃잎의 잎맥을 잘 그려줍니
다. 설판은 1 에서 사용한 색상으로 음영 부분을 좀 더 짙게 묘사합
니다.

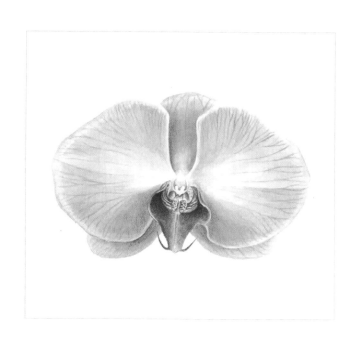

## 3.

`기법` **건식기법, 그라데이션**

*2*가 잘 마른 후 그 위에 같은 색상으로 전체를 덧칠합니다. 짙은 부분은 좀 더 짙게, 연한 부분은 물감에 물을 많이 섞어 칠해주면서 그라데이션해줍니다.

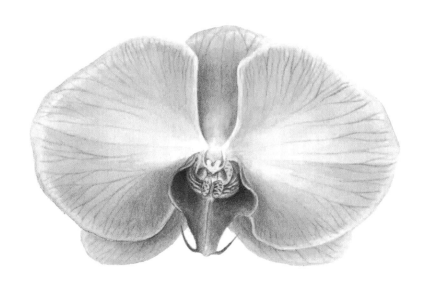

*Moth Orchids*

# Part 3

# 색상별
# 꽃 그림 그리기

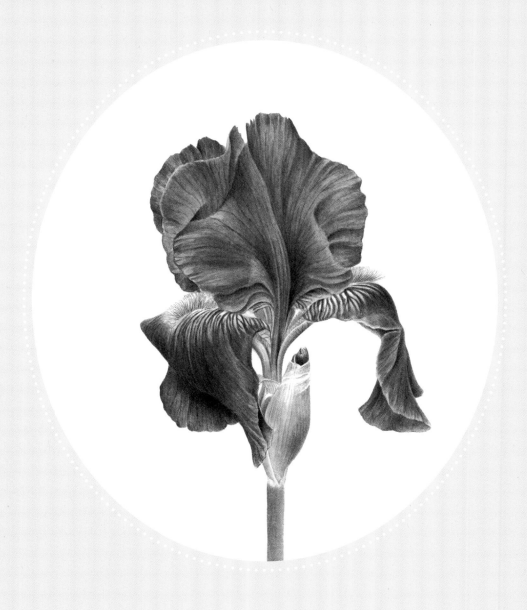

# 프리지어

꽃잎의 음영을 잘 묘사하여 노란색 꽃잎이 잘 구분되어 칠해지도록 합니다.  도안 : 127쪽

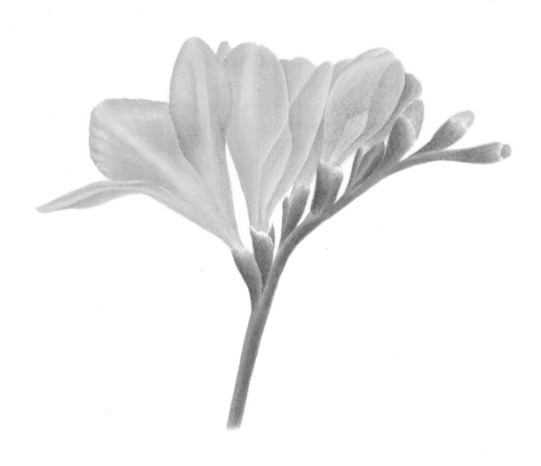

Lemon Yellow

Cadmium Yellow Orange

Sap Green

Permanent Yellow Deep

Permanent Yellow Orange

Hooker's Green

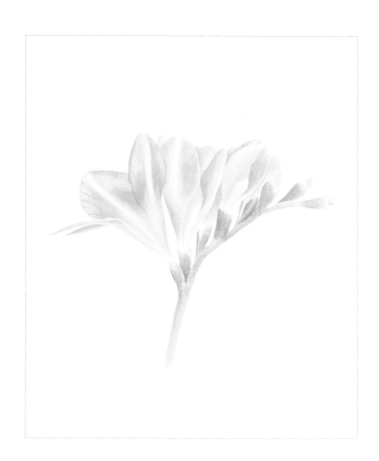

## 1.

●Cadmium Yellow Orange로 꽃잎의 짙은 부분을 칠해줍니다. 그림에서 보이는 흰 부분은 자연스럽게 남겨 놓습니다. 줄기는 ●Sap Green으로 전체적으로 칠해주고 음영 부분에 (●Sap Green + ●Hooker's Green)으로 묘사합니다.

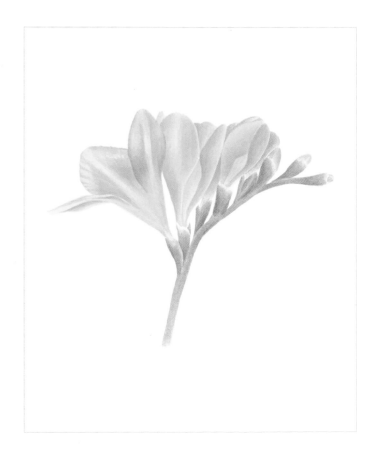

## 2.

꽃잎 전체에 (●Lemon Yellow + ●Permanent Yellow Deep)으로 연하게 칠해줍니다. 줄기는 1 에서 사용한 색상으로 좀 더 짙게 칠해줍니다.

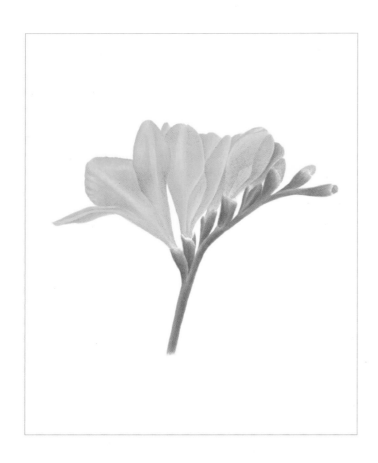

## 3.

⬤ Permanent Yellow Orange 물감으로 꽃잎의 음영을 묘사하고 *2*에서 사용한 색상으로 칠하면서 꽃잎과 줄기의 밀도를 맞춰줍니다.

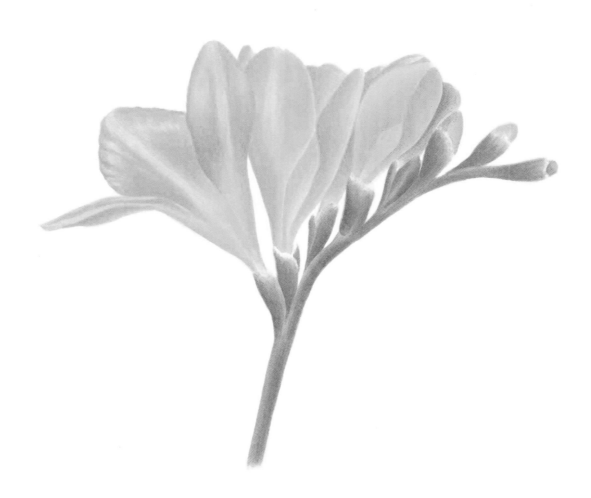

*Freesia*

*Freesia refracta*

# 수선화

수선화는 가운데 부화관(나팔관처럼 생긴 부분)과 화피 갈래 여섯 장으로 구성되어 있습니다.
노란색 부화관은 끝이 도톰하고 튀어나와 있으므로 먼저 잘 그려준 뒤
부화관 밑에 있는 화피 갈래 조각이 잘 구분되게 그림자를 만들어 주는게 포인트입니다. 도안: 128쪽

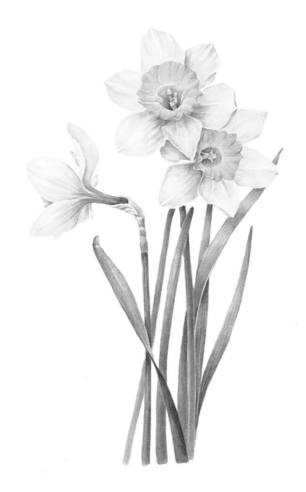

| | | | |
|---|---|---|---|
| Lemon Yellow | Permanent Green 1 | Hooker's Green | Indigo |
| Permanent Yellow Light | Sap Green | Ultramarine Deep | Neutral Tint |
| Permanent Yellow Deep | | | |

## 1.

먼저 튀어나온 부화관 부분을 ● Permanent Yellow Light 로 주름진 부분 하나하나를 연하게 묘사하여 색을 올려줍니다. 물감이 마르면 가장자리 부분에서 안쪽으로 주름진 부분의 그라데이션을 한 번씩 덧칠해줍니다. 줄기는 (● Sap Green + ● Hooker's Green) 5:5 비율로 전체적으로 칠해주고 푸른계열의 잎도 (● Ultramarine Deep + ● Permanent Green 1) 으로 연하게 칠해줍니다. 잎의 경계가 분명한 곳에 음영을 묘사하며 짙게 칠해줍니다. 부화관이 마르면 안의 암술과 수술이 있는 주변을 ● Sap Green으로 연하게 칠합니다.

## 2.

(● Lemon Yellow + ● Indigo)를 9:1로 섞어 화피 갈래 여섯 장의 경계와 주름 부분 전체에 연하게 칠해줍니다. 줄기는 *1* 에서 사용한 색상으로 좀 더 짙게 칠해줍니다.

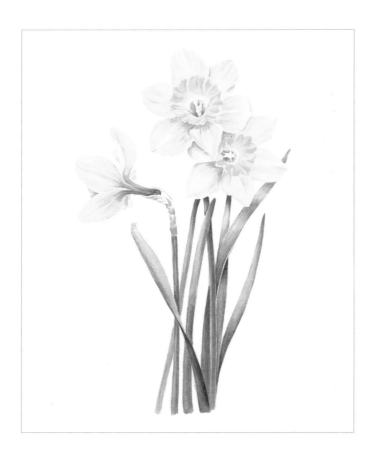

**3.**

⬤ Lemon Yellow로 화피 갈래의 밝은 부분도 연하게 올려주
며 농도를 묘사하고, *1*과 *2*에서 사용한 색상으로 덧칠하며 부
화관과 줄기의 밀도를 맞춰줍니다. 마른 줄기 부분은 라인을 그
려가며 짙은 부분을 묘사합니다.

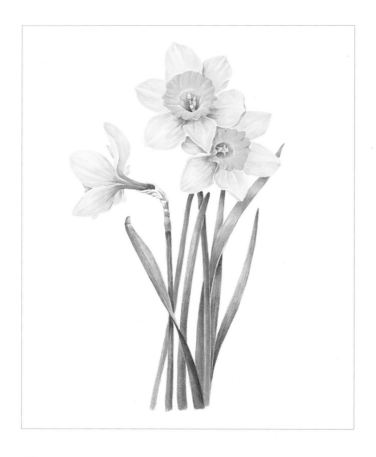

**4.**

전체적으로 완성된 그림의 톤을 보며 같은 방법으로 여러 번 덧
칠하여 밀도를 올려주고, 마지막으로 부화관에서 가장 튀어나온
부분은 ⬤ Permanent Yellow Deep을 섞어서 포인트를 강조
합니다.

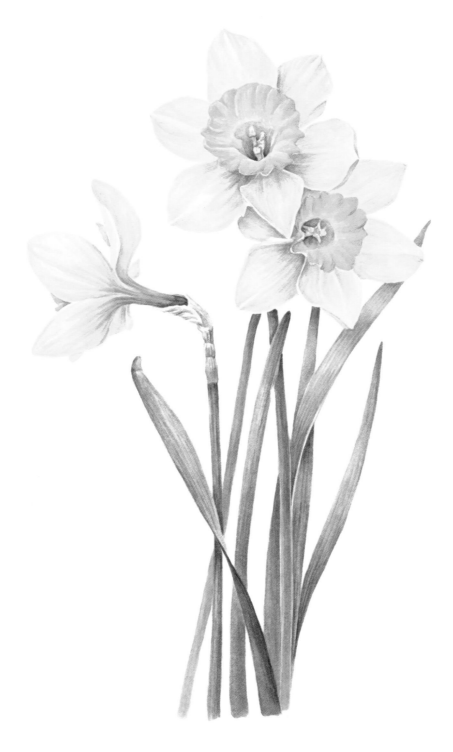

*Daffodil*

*Narcissus tazetta var. chinensis*

# 장미

색상들을 차곡차곡 덧칠하며 꽃잎과 잎의 큰 덩어리를 묘사하고
잎맥을 자연스럽게 그립니다. 도안: 129쪽

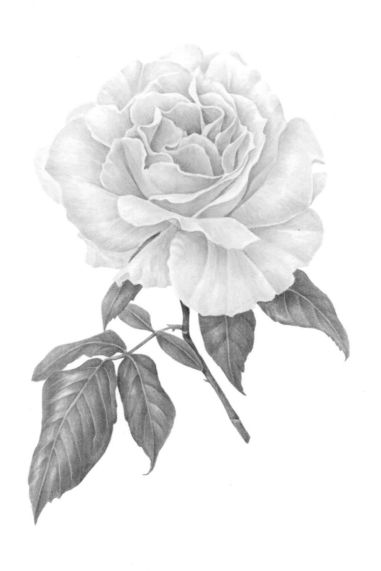

● Cadmium Yellow Orange

● Sap Green

● Permanent Green 1

● Burnt Umber

● Opera

● Hooker's Green

● Indigo

● Vandyke Brown 1

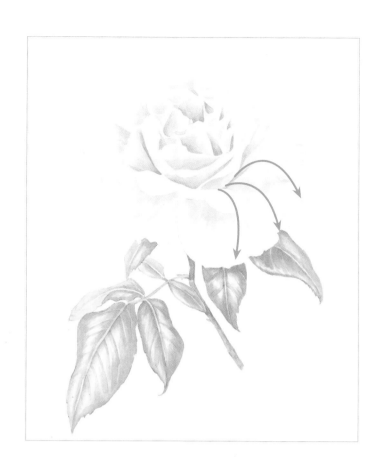

## 1.

꽃잎의 안쪽에서 바깥 방향으로 덩어리감을 생각하며 고르게 칠합니다. 먼저(● Cadmium Yellow Orange + ● Opera) 7:3으로 섞어 살몬색의 기본 컬러를 만듭니다. 꽃잎마다 약간의 차이로 분홍에 가까운 부분은 ● Opera를 붓끝에 조금만 더 섞어서 칠해줍니다. 장미의 잎은 굴곡이 많이 지면서 빛의 느낌이 강하게 표현되었기 때문에 (● Sap Green + ● Hooker's Green) 8:2로 밑색을 칠해준 다음 빛을 받는 영역에서 닦아내기 기법으로 밝은 부분을 표현합니다. 잎이 마르면 라인으로 연하게 잎맥을 그려줍니다. 줄기는 ● Burnt Umber로 연하게 칠해주고 음영이 있는 부분에 한 번 더 칠해줍니다.

## 2.

1에 사용한 색상으로 두세 번 반복하여 밀도를 올려주면 꽃잎의 톤 차이가 많이 생겨 입체감이 생깁니다. 특히 꽃 중앙의 짙은 부분은 물의 양을 줄여 짙게 어두운 부분을 표현하고 밝은 꽃잎은 물을 많이 섞어 여러 번 덧칠하며 밀도를 올려줍니다. 잎은 잎맥을 중심으로 부분적인 볼륨감을 묘사하며 짙은 부분을 그라데이션합니다. 가지는 꽃과 경계가 되는 부분에 그림자가 있어 ● Vandyke Brown 1을 섞어 짙음을 표현합니다.

### 3.

*2*의 과정을 반복하여 밀도를 올리고, 잎의 밝은 부분은 ●Permanent Green 1에 물을 많이 섞어 아주 연하게 색을 올려줍니다. 잎의 가장 짙은 경계 부분에는 ●Indigo를 살짝 섞어 잎을 표현합니다.

*Rose*

*Rosa hybrida*

# 작약

사라 베르나르 작약은 만개한 꽃의 형태도 예쁘지만 뒷모습과 봉오리가 참 매력적입니다.
꽃잎의 볼륨감을 잘 표현하며 짙은 부분과 연한 색상을 적절하게 채색합니다. 도안: 130쪽

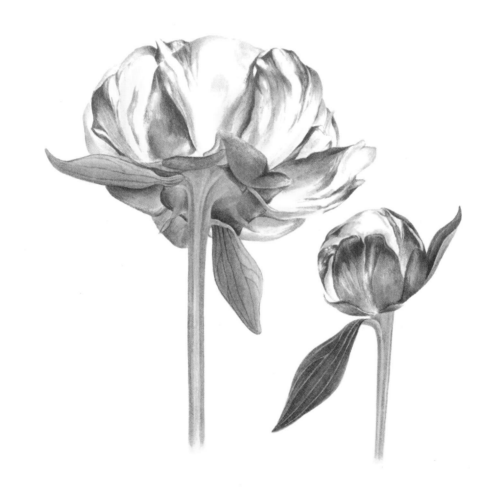

Crimson Lake

Rose Madder

Hooker's Green

Olive Green

Permanent Rose

Sap Green

Viridian Hue

Neutral Tint

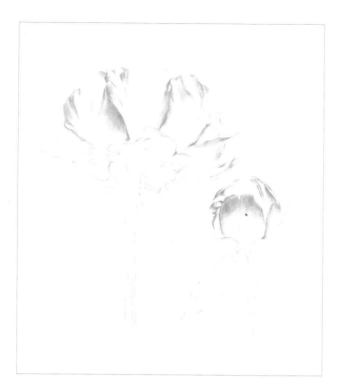

## 1.

●Crimson Lake 물감으로 그림과 같이 짙은 부분은 여러 번 덧칠해 표현하고, 연한 색상의 꽃잎은 자연스럽게 그라데이션을 해주며 디테일을 묘사합니다.

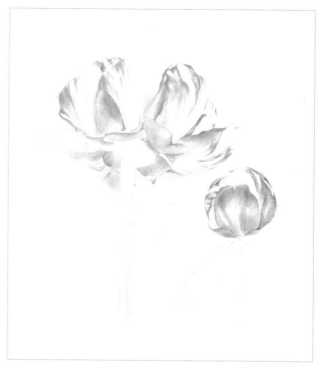

## 2.

(●Sap Green + ●Hooker's Green) 5:5로 섞어 초록색 부분이 보이는 꽃잎과 꽃받침에 고르게 칠하고, 음영이 보이는 어두운 부분은 한 번 더 덧칠합니다.

## 3.

●Permanent Rose로 꽃잎을 전체적으로 연하게 칠해주고 짙은 부분은 덧칠하여 색상을 좀 더 진하게 표현합니다. 줄기는 ●Sap Green으로 전체 칠해주고 음영 부분에 ●Hooker's Green을 살짝 섞어 묘사합니다. 양쪽에 달린 잎은 (●Sap Green + ●Hooker's Green + ●Viridian Hue) 3:3:4 비율로 섞어서 연하게 칠해줍니다.

### 4.

꽃잎, 꽃받침, 줄기는 앞에 사용한 색상으로 밀도를 올려주고 짙은 부분은 덧칠해줍니다. 왼쪽의 잎은 뒷모습으로 잎에 사용했던 색상으로 짙게 잎맥을 그려줍니다. 오른쪽 잎은 흰 부분이 보이는 잎맥을 제외한 곳에 (●Sap Green +●Hooker's Green +●Neutral Tint)로 칠합니다.

●Rose Madder +●Burnt Umber를 섞어 꽃잎의 다양한 색상을 묘사합니다.

### 5.

오른쪽 꽃잎에 (●Rose Madder +●Burnt Umber)를 섞어 다양한 꽃잎의 색상을 묘사하고 줄기에도 음영 부분이 보이는 곳에 옅게 칠해줍니다. 그리고 ●Olive Green으로 줄기 전체를 연하게 칠하고 오른쪽 봉오리의 잎의 잎맥은 ●Sap Green으로 연하게 칠해줍니다. 완성된 그림을 보면서 앞서 사용한 색상들로 밀도와 농도를 덧칠하며 마무리합니다.

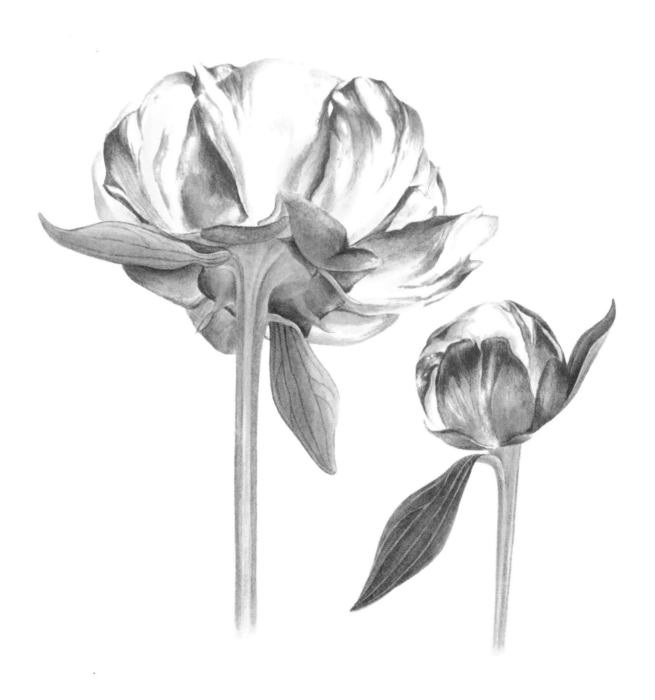

*Peony*

---

*Paeonia lactiflora*

# 모란

꽃잎의 주름 방향과 잎맥을 잘 관찰하여 표현하며
천천히 연하게 색상을 덧칠하여 꽃잎을 짙게 묘사합니다. (도안: 131쪽)

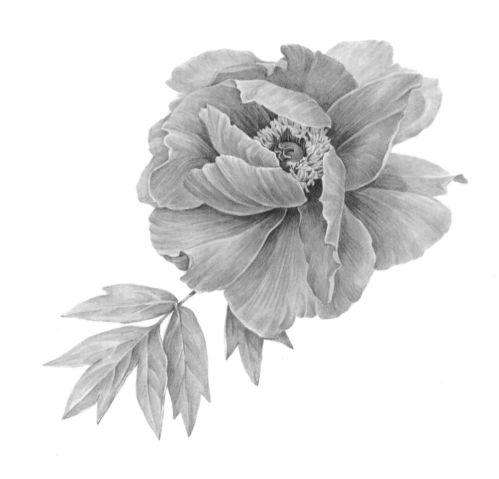

● Permanent Rose          ● Permanent Violet          ● Hooker's Green          ● Permanent Yellow Light

● Opera                   ● Sap Green                 ● Vandyke Brown 1         ● Permanent Yellow Deep

● Crimson Lake

**1.**

(●Permanent Rose + ●Opera)를 7:3 비율로 물과 함께 섞어 연하게 만들어 줍니다. 꽃잎 한 장 한 장 관찰하며 꽃잎의 음영 부분과 디테일이 진하지 않게 묘사합니다. 꽃잎의 중앙이 더 어둡고 바깥으로 나오는 잎은 빛을 받는 부분들이 있기 때문에 이 부분은 더 연하게 칠하여 줍니다. 꽃의 암술과 수술 주변은 작은 붓을 들고 조심히 넘어가지 않도록 칠하여 줍니다.

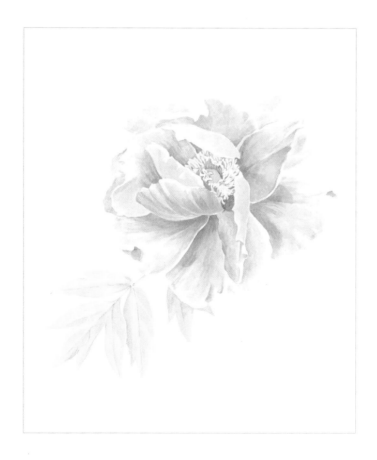

**2.**

*1*에 사용한 색상을 다시 한 번 사용하여 진한 어두운 부분을 묘사합니다. 가운데 암술이 있는 영역에도 모양을 관찰하며 ●Permanent Yellow Light를 한 톤 연하게 칠해줍니다.

●Sap Green으로 목단의 잎을 연하게 칠하여 주고 잎과 연결된 줄기는 (●Sap Green + ●Vandyke Brown 1)을 섞어 라인을 벗어나지 않도록 고르게 채색합니다.

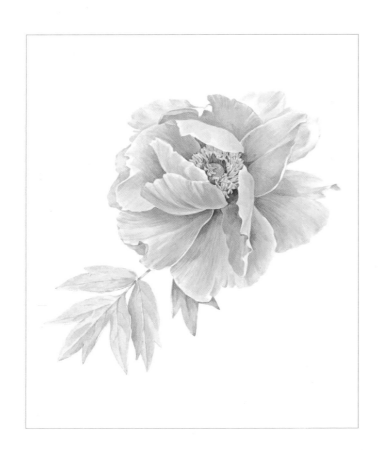

### 3.

1과 2의 과정을 반복하며 꽃잎 한 장마다 꽃잎의 주름이 잘 구분되도록 강약을 표현합니다. 휴지를 이용하여 물기를 조금씩 조절하면 그라데이션을 합니다. 꽃잎의 가장 어두운 부분과 암술, 수술 주변의 어두운 부분은 ●Crimson Lake를 조금씩 섞어 짙은 색상을 표현해주고 잎은 ●Hooker's Green을 섞어가며 농도를 묘사합니다.

가운데 암술 부분도 2와 같은 방법으로 암술끼리의 경계 부분을 한 번 더 묘사하여 짙게 칠해줍니다.

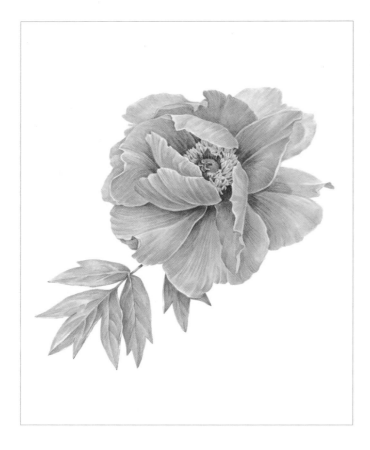

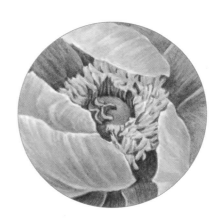

### 4.

3의 과정을 반복하여 완성해 나갑니다. 그림의 강약을 위해 꽃의 중앙에 있는 수술은 ●Permanent Yellow Deep을 섞어 수술끼리 붙어 있는 경계와 그림자를 묘사하고 (●Crimson Lake + ●Permanent Violet)을 섞어 수술 안팎의 가장 진한 음영과 라인을 묘사합니다. 마지막으로 꽃잎의 가장 밝은 부분은 ●Opera에 물을 많이 섞어 조금씩 색을 올려줍니다.

*Tree Peony*

Paeonia suffruticosa Andr.

# 사과

사과처럼 큰 면적은 물의 농도를 잘 조절해야 합니다.
두꺼운 붓을 사용해서 전체 덩어리의 곡선 방향을 만들어가며 칠하면 쉽게 묘사할 수 있습니다.
생각보다 많은 붓질을 해야 하는데 빛을 받는 부분은 남기며 연하게 칠하고,
사과의 가장 밑부분의 반사광은 입체감이 표현될 수 있도록 조금 남겨서 칠해줍니다. 도안 : 132쪽

| Permanent Yellow Deep | Permanent Red | Hooker's Green | Burnt Umber |
| Permanent Yellow Orange | Opera | Indigo | Vandyke Brown 1 |
| Vermilion Hue | Sap Green | Raw Umber | |

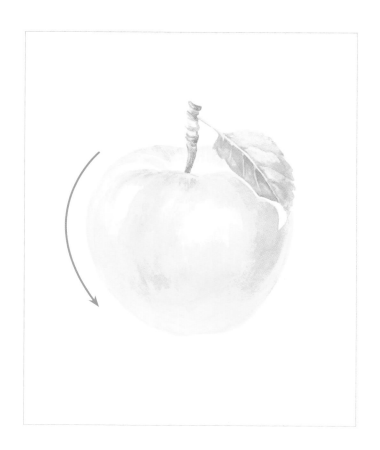

## 1.

(●Permanent Yellow Deep, ●Permanent Yellow Orange)를 8:2 비율로 팔레트에 물을 많이 넣어 섞어 줍니다. 사과의 가장 튀어나온 빛 받는 부분을 남기며 사과 결의 방향을 따라 큰 붓으로 연하게 칠해줍니다. 종이가 마르면 잎 밑의 그림자와 중간 톤의 어둠을 짙음에 따라 색을 덧칠하여 올려줍니다.

사과 꼭지 뒤에 보이는 뒷면도 바깥쪽에서 안쪽 방향으로 붓칠을 해줍니다. 사과가 마르는 동안 사과의 꼭지를 ●Raw Umber로 한톤 고르게 칠한 뒤 ●Burnt Umber로 튀어나온 어두운 부분을 한 번씩 더 칠해줍니다. 사과의 줄기와 잎은 (●Sap Green + ●Hooker's Green)을 8:2로 섞어서 연하게 칠해준 뒤 잎맥의 안쪽의 음영을 한 번 더 짙게 칠해줍니다.

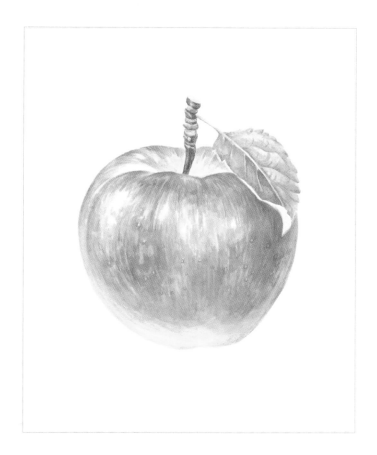

## 2.

*1*의 밑색 위에 사과 결의 라인들을 중간붓으로 그리며 묘사합니다. 이때 컬러는 ●Permanent Yellow Orange에 ●Vermilion Hue의 비율을 조금씩 섞어가면서 묘사하고 종이가 마르면 어두운 부분에 ●Vermilion Hue의 비율을 늘려가면서 그려줍니다.

그리고 사과 결에 있는 반점은 라인을 처음부터 그려서 그 주변을 칠해주면서 안쪽을 밝게 남겨줍니다. 마찬가지로 빛을 받아 가장 밝은 곳은 흰색을 살짝 남긴 후 그 주변을 ●Opera 색상으로 칠해줍니다. 잎과 사과의 꼭지 부분은 *1*을 반복하여 짙게 표현합니다.

잎의 뒷면은 푸른빛이 돌기 때문에 (●Hooker's Green + ●Indigo)를 8:2로 물을 많이 섞은 상태로 칠해줍니다.

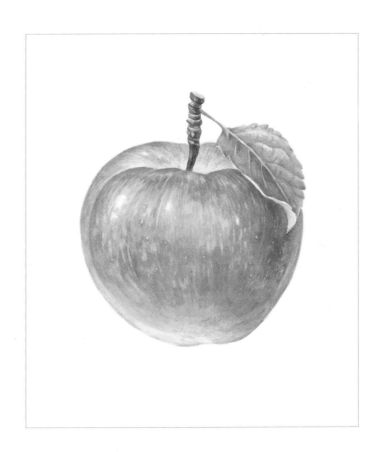

### 3.

2와 같은 방법과 색상으로 좀 더 밀도를 올려주고 점점 작은 붓으로 라인의 디테일을 묘사해나갑니다. 사과의 꼭지 안쪽은 쏙 들어가 있으므로 사과 뒷면에서 안으로 들어가는 결을 잘 신경 써주어야 합니다. 이 단계에서 볼륨감이 더 강하게 표현됩니다.

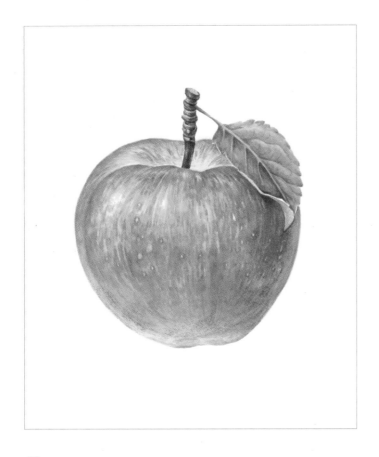

### 4.

마지막에는 그림의 가장 강한 포인트 부분을 강조해주어야 하는데, 사과는 ●Permanent Red를 섞어 잎 아래 그림자 부분과 가장 짙은 볼륨에 조금씩만 터치하여 강함을 표현합니다.
반사광에도 ●Sap Green을 한 번씩 올려주고, 사과 꼭지에는 ●Vandyke Brown 1으로 튀어나온 라인과 옹이 부분에 어둠을 묘사하고 잎 안쪽의 어둠에도 ●Indigo를 조금만 섞어 가장 진한 라인을 묘사해줍니다.

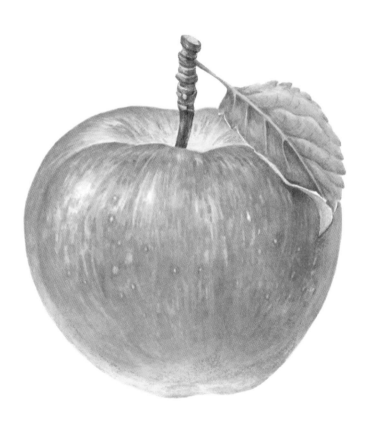

*Apple*

_____

*Malus pumila*

# 카네이션

겹겹이 피어있는 카네이션의 꽃잎을 천천히 색상을 덧칠하여 붉게 채색해줍니다. 도안: 133쪽

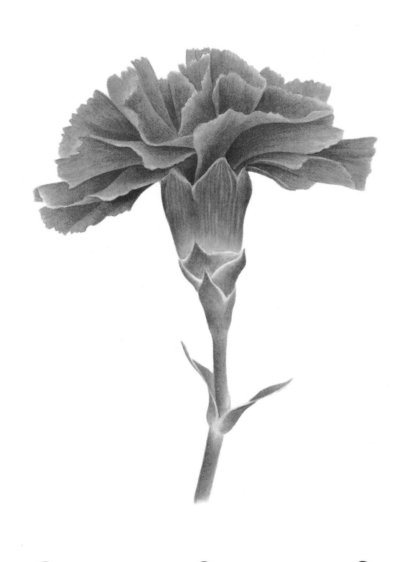

● Permanent Red

● Permanent Violet

● Viridian Hue

● Opera

● Sap Green

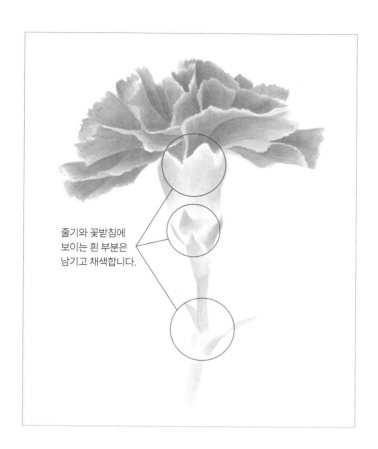

## 1.

(●Permanent Red + ●Opera) 색상을 7 : 3으로 섞어 꽃잎
한 장 한 장을 채색해줍니다. 겹쳐지는 꽃잎의 음영 부분에 색상
을 덧칠하여 짙게 묘사하고 꽃잎의 가장자리를 연하게 그라데이
션합니다. 줄기와 꽃받침은 (●Sap Green + ●Viridian Hue)
6 : 4로 섞어 연하게 칠해줍니다. 이때 줄기와 꽃받침에 보이는
흰 부분은 남기고 채색합니다.

줄기와 꽃받침에
보이는 흰 부분은
남기고 채색합니다.

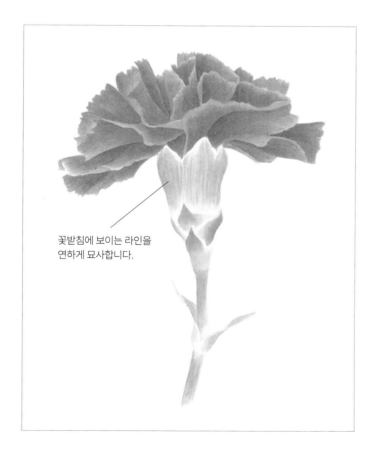

## 2.

*1*에 사용한 색상으로 전체 꽃과 줄기에 밀도를 줍니다. 꽃잎이
잘 구분되도록 음영 부분에 색을 덧칠합니다. 그리고 꽃받침에
보이는 희미한 라인도 연하게 묘사합니다.

꽃받침에 보이는 라인을
연하게 묘사합니다.

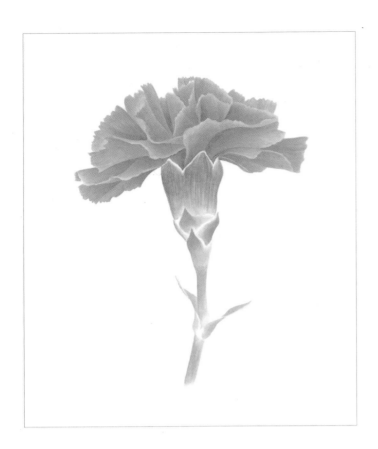

### 3.

꽃받침은 ●Sap Green으로 덧칠해서 연두 빛이 은은하게 보이도록 채색하고 줄기는 ●Viridian Hue 초록색이 은은하게 보이도록 채색합니다.

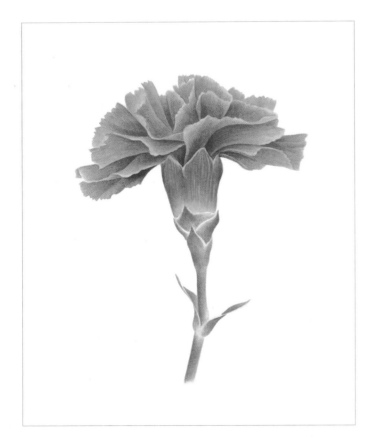

### 4.

(●Permanent Red + ●Opera + ●Permanent Violet) 7:2:1 비율로 물을 많이 섞어 준비합니다. 만든 색상으로 꽃받침 주변에 있는 아랫 부분의 꽃잎을 연하게 칠해주어 어두운 부분을 표현합니다. 이 색상을 너무 많이 칠하면 이 부분만 도드라져 보이니 주의합니다. 그리고 전체 꽃잎에 1에 사용한 꽃잎 색상으로 밀도를 채워주며 좀 더 짙은 색상을 묘사합니다. 이때 붓에 머금은 물의 양이 적어야 짙게 칠할 수 있습니다.
꽃받침과 줄기도 디테일을 묘사하며 짙게 색상을 덧칠합니다.
1에 남겨둔 흰 부분은 ●Sap Green으로 연하게 칠해줍니다.

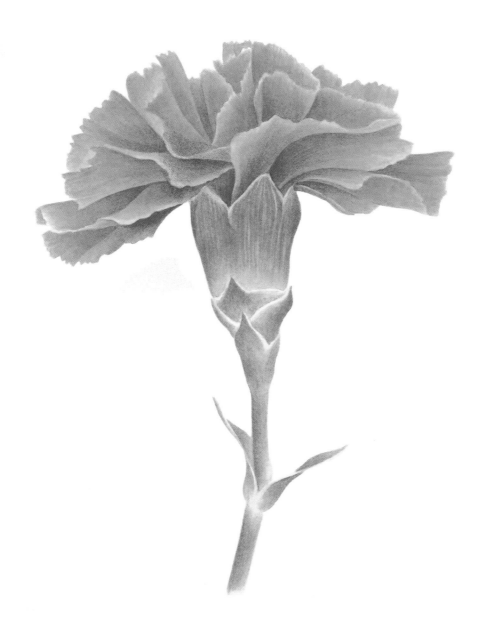

*Carnation*

*Dianthus caryophyllus L.*

빨간색
## *Red*

# 동백

색상들을 차곡차곡 덧칠하며 꽃잎의 주름진 굴곡을 묘사합니다.
동백나무 열매 안에는 씨앗을 품고 있는데 열매의 광택과 마른 느낌을 주의하여 표현해줍니다. 도안 : 134쪽

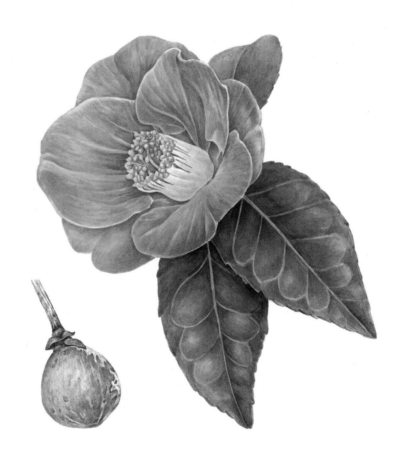

Permanent Red

Sap Green

Permanent Yellow Light

Vandyke Brown 1

Permanent Rose

Hooker's Green

Permanent Yellow Orange

Neutral Tint

Vermilion Hue

Indigo

Raw Umber

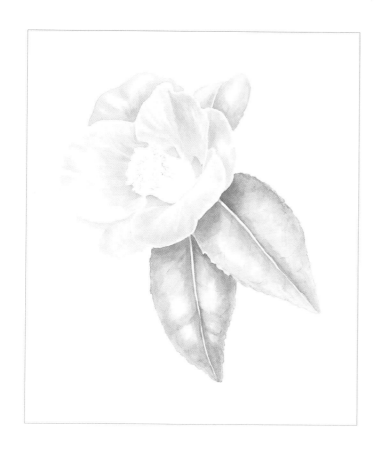

꽃 : (●Permanent Rose + ●Permanent Red) 색상을 8:2로 섞어 꽃잎 한 장 한 장을 채색해줍니다. 겹쳐지는 꽃잎의 경계를 잘 구분하여 칠해주고 꽃잎의 밝은 부분은 아주 연하게 그라데이션을 해가며 칠합니다.

잎 : 동백의 잎은 색이 아주 진하기 때문에 (●Sap Green + ●Hooker's Green + ●Indigo) 5:3:2로 섞어 두 장의 잎 경계 부분을 고려하여 어둠을 먼저 칠하고 나서 밝은 부분을 묘사합니다.

**2.**

꽃 : *1*에 사용한 색상으로 전체적으로 한 톤씩 덧칠한 뒤, 수술의 안쪽에 어두운 부분을 (●Permanent Yellow Light, ●Permanent Yellow Orange) 5:5로 섞어서 칠해줍니다. 암술과 수술의 몸통 부분은 먼저 흰색으로 남겨둡니다.

**3.**

열매 : 동백 열매는 두 가지 이상의 색상이 그라데이션되는 방법으로 칠했습니다. (참고, 25쪽) 왼쪽부터 오른쪽으로 가면서 네 가지 색상을 혼합하여 자연스레 그라데이션을 (●Sap Green, ●Permanent Yellow Light, ●Permanent Yellow Orange, ●Vermilion Hue 순서) 열매의 가장 우측에는 마른 상처가 있어서 먼저 흰색으로 남겨둡니다. 열매와 연결된 가지 부분은 ●Vandyke Brown 1을 얇은 붓으로 라인을 묘사해준 뒤, 음영을 주며 한 톤 칠해줍니다.

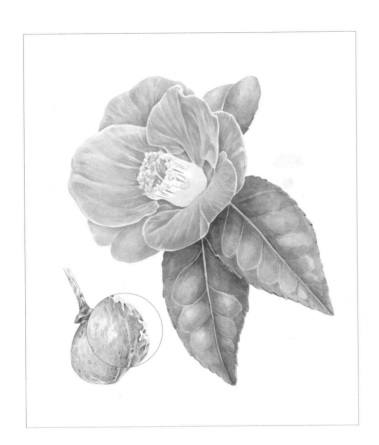

**4.**

**꽃** : 1 ~ 2 과정을 여러 번 반복하여 꽃의 주름과 볼륨을 풍성하게 묘사하며 강약에 맞게 색을 올려줍니다. 수술은 ⬤Permanent Yellow Light로 밑색을 올려준 뒤, 겹쳐 있는 경계에 ⬤Raw Umber를 섞어 어두운 부분을 묘사해줍니다.

**잎** : 잎은 잎맥을 남겨가며 짙은 부분을 묘사해줍니다.

**열매** : 동백의 열매는 마른 상처 부분들을 작은 붓을 이용하여 점을 찍듯이 묘사해주고, 우측에 흰색으로 두었던 곳에 ⬤Neutral Tint를 이용하여 점을 찍듯이 표현합니다.

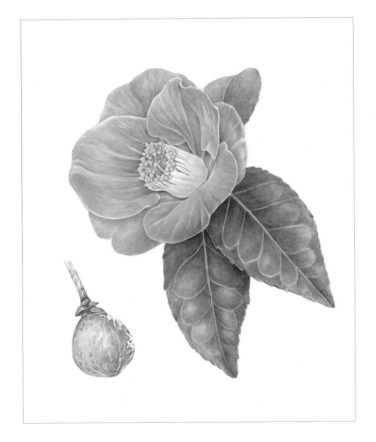

**5.**

**꽃** : 전체적으로 그림의 강약을 더하기 위하여 동백의 수술 안쪽은 ⬤Permanent Yellow Orange로 가장 진한 부분을 묘사해주고, 꽃잎은 ⬤Permanent Red의 비율을 더 많이 섞어 짙은 부분을 한 번 더 올려줍니다. 마지막에 암술과 수술의 몸통 부분도 ⬤Permanent Rose 컬러가 은은하게 비쳐 보이는 느낌을 묘사합니다.

**잎** : 잎 부분도 ⬤Indigo의 비율을 더 섞어 가장 어두운 색을 올려줍니다.

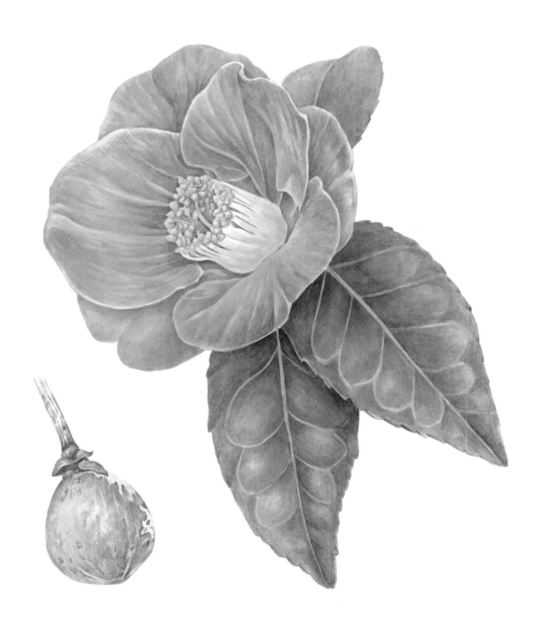

Camellia

Camellia japonica L.

# 메리골드

꽃잎끼리 붙어 있는 음영의 그라데이션을 관찰하며 자연스럽게 그립니다. 도안: 135쪽

Permanent Yellow Orange     Vermilion Hue     Permanent Green 1

Cadmium Yellow Orange     Sap Green     Indigo

## 1.

꽃잎 하나하나의 컬러를 (●Permanent Yellow Orange
+●Cadmium Yellow Orange) 5:5비율로 연하게 칠해줍니
다. 전체적으로 칠해준 뒤 꽃잎의 경계 부분과 그림자 부분은 한
번 더 그라데이션으로 짙은 부분을 묘사해줍니다.
메리골드의 잎은 전체적으로 밝은 색상이므로(●Sap Green
+●Permanent Green 1) 5:5로 물을 많이 섞어서 연하게 잎
의 굴곡을 생각하며 그라데이션해줍니다.

## 2.

1의 과정을 두세 번 반복하여 꽃잎의 경계 부분은 짙게 올리고
밝은 부분들을 남겨가며 밀도를 올려줍니다. 잎도 잎맥을 중심
으로 어두운 부분들을 덧칠하며 밀도를 채워 나갑니다.

### 3.

그림의 마지막에는 가장 짙은 부분을 더 명확하게 보이도록 해야 합니다. *1*의 꽃잎에 ●Vermilion Hue를 8:2 비율로 살짝 섞어 꽃잎 중앙을 중심으로 안으로 들어가 보이는 어둠을 짙게 묘사해줍니다. 잎에도 ●Indigo를 9:1 비율로 살짝 섞어 잎의 경계와 그림자에 색을 더 올려줍니다. 마지막에 메리골드 중앙 부분에 ●Permanent Green 1으로 붓끝을 세워 묘사하여 그림을 마무리합니다.

*Marigold*

*Tagetes erecta L.*

# 능소화

밝고 어두운 부분을 묘사하여 꽃잎의 굴곡을 표현하고 색상들을 차곡차곡 덧칠합니다.
잎맥은 자세히 관찰하여 자연스럽게 그립니다. 도안: 136쪽

● Permanent Red

● Permanent Yellow Orange

● Light Red

● Sap Green

● Permanent Yellow light

● Cadmium Yellow Orange

● Rose madder

● Neutral Tint

● Permanent Yellow Deep

● Opera

# 1.

●Permanent Red로 꽃잎의 잎맥을 연하게 그려줍니다. 그 위에 선을 덧칠하여 강약과 두께감을 한 번 더 묘사합니다. 꽃 잎 중앙에 (●Permanent Yellow Light +●Permanent Yellow Deep) 5:5비율로 색상을 만들어 연하게 바탕 색상을 칠해줍니다.

# 2.

왼쪽 꽃(●Cadmium Yellow Orange +●Light Red) 7:3 비율로 색상을 만들고 오른쪽 꽃(●Cadmium Yellow Orange +●Light Red +●Opera)은 6:2:2로 색상을 만들 어 줍니다. 각 꽃잎에 굴곡을 묘사하며 그라데이션합니다. 왼쪽 에 봉오리는 ●Permanent Yellow Deep으로 연하게 칠하고 꽃받침, 줄기, 줄기 아랫부분의 작은 봉오리는 ●Sap Green으 로 연하게 채색합니다.

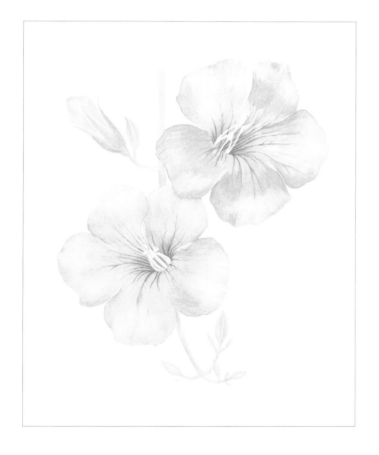

**3.**

*1*과 *2*에 사용한 색상으로 꽃잎 가장자리에 주름을 묘사하고 밝고 어두운 부분을 관찰해서 전체 꽃잎에 밀도를 채워 줍니다. 그리고 ●Sap Green을 줄기, 꽃받침, 봉오리에도 연하게 덧칠합니다.

**4.**

각 꽃잎 색상에 ●Rose Madder를 섞어주어 꽃잎 중앙에 깊이감을 칠해줍니다. 수술과 암술은 ●Permanent Yellow Deep으로 연하게 칠해줍니다. 꽃잎의 짙은 부분을 여러 번 덧칠하여 색상을 올려 줍니다. 덧칠을 할 때는 색상이 다 마른 후 색을 칠해주어야 붓 자국이 생기지 않습니다. 줄기는 (●Sap Green+●Neutral Tint)로 어두운 부분을 묘사합니다.
완성된 그림을 보며 지난 과정에서 사용했던 색상을 덧칠하며 밀도를 채워줍니다. 수술과 암술은 가는 붓으로 ●Light Red 색상을 사용하여 아웃라인을 그려주어 형태가 명확하게 보이도록 합니다.

*Chinese Trumpet Creeper*

*Campsis grandifolia* (Thunb.) K.Schum.

# 수국

많은 사람이 수국의 꽃받침을 꽃잎으로 많이 알고 있습니다.
하지만 실제 꽃잎은 수술을 두른 작은 꽃으로 정중앙에 작게 피어납니다.
옹기종기 꽃받침들이 겹쳐 있는 밝고 어두운 부분을 묘사하며 색을 칠해줍니다. 도안:137쪽

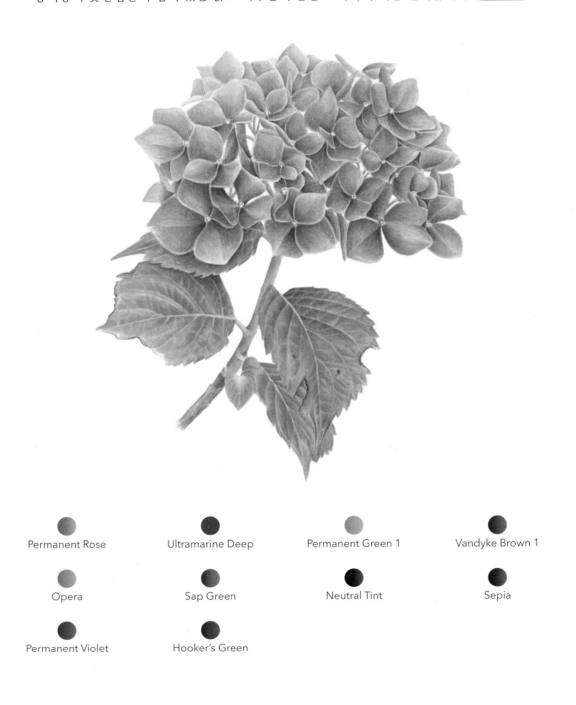

● Permanent Rose

● Ultramarine Deep

● Permanent Green 1

● Vandyke Brown 1

● Opera

● Sap Green

● Neutral Tint

● Sepia

● Permanent Violet

● Hooker's Green

### 1.

꽃받침 중앙에 있는 작은 꽃봉오리를 ●Permanent Violet 물감으로 연하게 그려줍니다. 잎은 (●Sap Green+●Hooker's Green)을 7:3으로 섞어주어 얇은 붓으로 잎맥 하나하나 묘사하며 채색합니다. 그리고 겹쳐지는 아래 잎은 ●Hooker's Green을 더 섞어 짙게 덧칠합니다. 잎의 시들어가는 부분은 ●Vandyke Brown 1으로 연하게 칠해줍니다.

### 2.

꽃받침 조각의 밝고 짙은 부분을 잘 관찰하여 (●Permanent Rose +●Opera+●Permanent Violet)을 6:2:2 비율로 섞어 연하게 칠해줍니다. 이때 꽃받침의 겹쳐지는 부분은 색상을 덧칠하여 음영을 묘사합니다. 줄기는 ●Sap Green으로 칠해주고 줄기 하단 나뭇가지 부분에는 ●Vandyke Brown 1으로 칠합니다.

### 3.

꽃받침 전체를 (●Permanent Rose +●Opera)를 7:3으로 섞어 전체 밀도를 채워줍니다. 잎과 줄기는 *1* 과 *2* 에 사용한 색상으로 짙은 부분을 더 칠해주며 디테일을 묘사합니다.

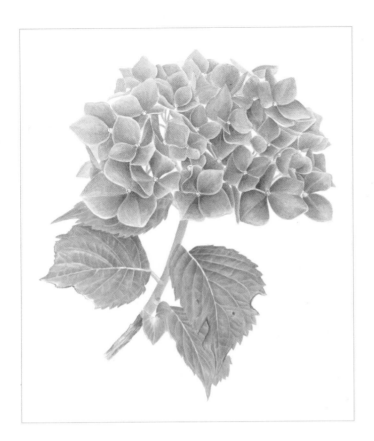

**4.**

꽃받침은 관찰하여 (●Permanent Rose + ●Opera + ●Permanent Violet)을 5:2:3 비율로 섞어주고 꽃받침이 겹치는 부분에 짙게 칠해 줍니다. 밝은 부분은 *2*와 *3*의 색상을 사용합니다. 잎은 ●Permanent Green 1으로 연하게 전체 잎을 칠해주어 색상을 밝게 만들어 줍니다.

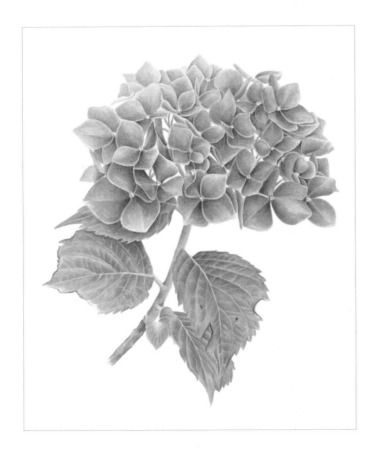

**5.**

잎 가장자리에 시든 부분과 나뭇가지 줄기 부분은 ●Sepia를 사용하여 짙은 부분을 묘사하며 선을 그려줍니다. 꽃받침 중앙의 꽃봉오리는 가는 붓으로 ●Ultramarine Deep 색상으로 선을 그려주고 봉오리 아랫 부분에 연하게 음영을 칠해줍니다. 꽃받침과 잎은 완성된 그림을 비교하며 밀도를 채워주어 완성합니다.

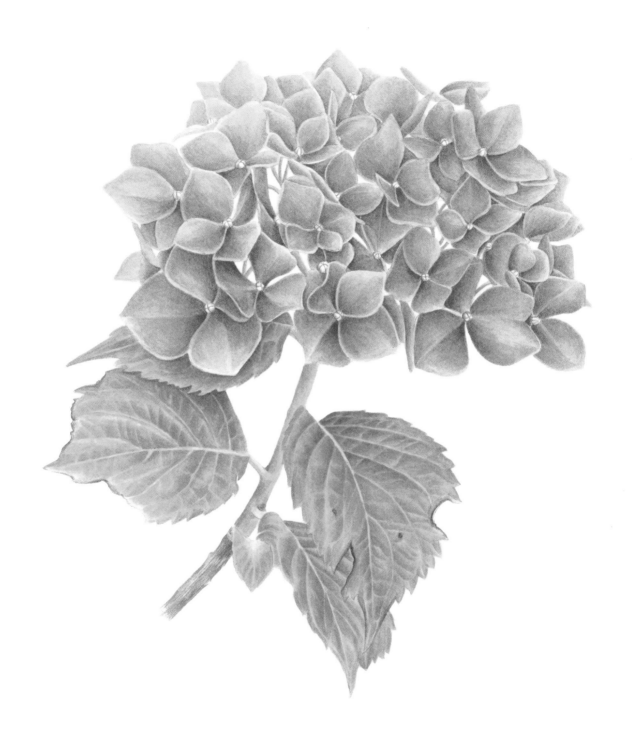

*Bigleaf Hydrangea*

*Hydrangea macrophylla*

# 아이리스

꽃잎의 주름 방향과 잎맥을 잘 표현하며
천천히 연하게 색상을 덧칠하여 꽃잎을 짙게 묘사합니다. 도안: 138쪽

● Permanent Violet          ● Opera          ● Permanent Green 1          ● Permanent Yellow Light

● Crimson Lake          ● Indigo          ● Neutral Tint

84

## 1.

먼저 꽃잎을 자세히 관찰합니다. 그리고 ●Permanent Violet과 ●Crimson Lake 물감을 연하게 만들어 줍니다. 천천히 꽃잎의 잎맥과 주름, 접힌 부분을 하나하나 연하게 묘사해줍니다. 복잡한 디테일은 처음부터 짙게 묘사하면 수정이 어려워 연하게 형태를 만들어주는 것이 좋습니다.

초록색이 보이는 봉오리와 줄기는 ●Permanent Green 1으로 연하게 칠해주고 꽃봉오리 하단 부분에 ●Permanent Yellow Light로 연하게 칠해줍니다. 그리고 ●Permanent Violet으로 꽃봉오리 주름 부분과 선까지 묘사하고 꽃이 올라온 끝 부분은 짙게 칠해줍니다.

## 2.

*1* 에서 사용한 색상으로 디테일을 묘사하며 밀도를 연하게 천천히 올려 줍니다. 초록색이 보이는 줄기와 봉오리는 (●Permanent Green 1+●Neutral Tint)를 섞어 음영 부분을 칠해줍니다.

## 3.

아래로 쳐진 왼쪽 꽃잎의 중앙은 ●Indigo로 연하게 채색하고 양쪽의 쳐진 꽃잎에 난 수염은 붓의 끝부분을 최대한 뾰족하게 세워 ●Neutral Tint 물감으로 선을 그려줍니다.

**4.**

꽃잎의 들어간 어두운 부분과 밝은 부분을 ●Permanent Violet과 ●Indigo로 명확하게 표현하며 굴곡을 묘사합니다. 주름과 잎맥은 연하게 여러 번 칠해줍니다.

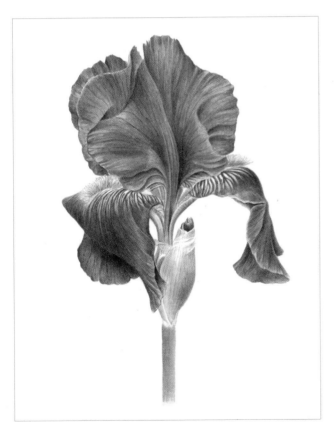

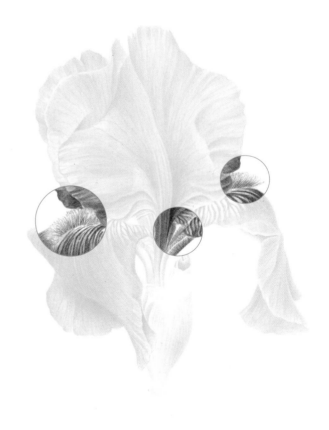

**5.**

*1~4*에서 표현한 그림 순서처럼 천천히 색을 덧칠하며 아이리스를 완성합니다.

수염 끝부분 안쪽에 ●Permanent Yellow Light로 그림과 같이 칠해줍니다.

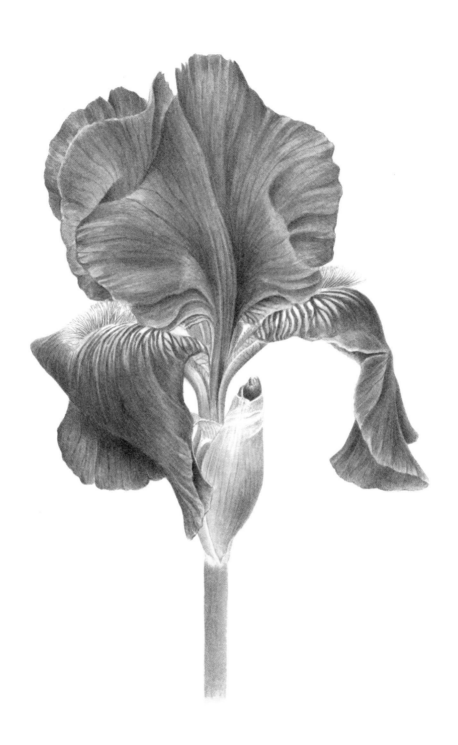

*Iris*

*Iris sanguinea*

# 가지

가지는 가장 짙은 컬러와 광택이 나는 빛을 잘 표현하며 그려주어야 합니다.
그라데이션을 통해 덩어리감을 잘 나타내주고 반사광 부분도 남겨주면서 그립니다. 도안 : 139쪽

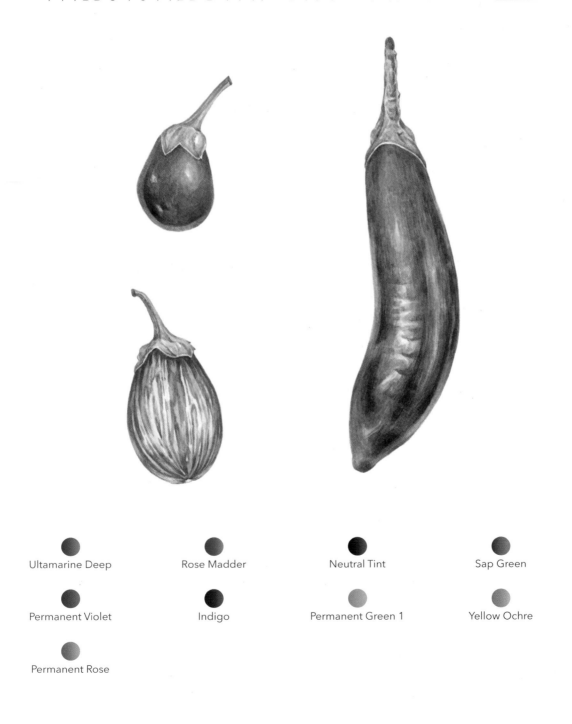

Ultamarine Deep     Rose Madder     Neutral Tint     Sap Green

Permanent Violet     Indigo     Permanent Green 1     Yellow Ochre

Permanent Rose

## 1.

<span style="border:1px solid #000; border-radius:10px; padding:2px 6px;">가지1</span> : ●Ultramarine Deep컬러로 반사광을 먼저 칠해준 뒤, 가지의 긴 결의 방향에 따라(●Ultramarine Deep + ●Permanent Violet)을 6 : 4 비율로 섞어 빛의 밝은 부분은 남겨두고 어두운 부분을 조금씩 묘사하며 덧칠해줍니다. 이때 어둠과 밝음의 경계 부분은 마른 붓으로 한 번씩 닦아주면 경계가 자연스럽게 부드러워집니다.

<span style="border:1px solid #000; border-radius:10px; padding:2px 6px;">가지2</span> : (●Permanent Violet + ●Permanent Rose)를 5 : 5로 섞은 비율로 가지의 줄무늬를 밝게 한 톤 묘사하며 칠해줍니다. 마르고 난 뒤 같은 컬러로 어둠의 농도를 짙게 묘사하며 칠해주고 반사광 부분은 밝게 둡니다.

<span style="border:1px solid #000; border-radius:10px; padding:2px 6px;">가지3</span> : (●Permanent Violet + ●Rose Madder)를 5 : 5로 섞은 비율로 빛 부분을 남기고 전체적으로 칠해줍니다. 마르고 나면 반사광을 제외하고 어두운 부분을 그라데이션하며 조금씩 덧칠해줍니다.

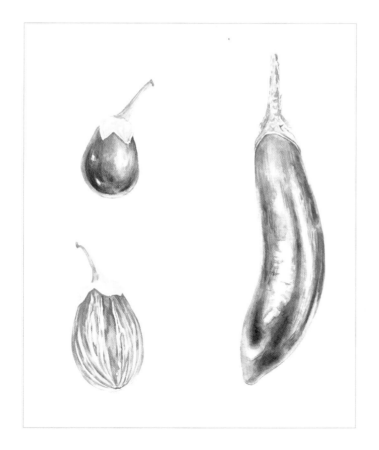

## 2.

가지는 1의 과정을 반복하며 어둠의 농도를 알맞게 표현해줍니다. 어두운 부분을 먼저 퍼뜨리고 휴지에 물을 조절하며 그라데이션을 계속 해나갑니다. 가지의 꼭지는 ●Permanent Green 1으로 빛을 받는 밝은 부분은 피하면서 연하게 칠해주고 (●Permanent Green 1 + ●Sap Green)을 7 : 3 비율로 섞어서 꼭지부터 어두운 부분을 덧칠하여 묘사해줍니다.

<span style="border:1px solid #000; border-radius:10px; padding:2px 6px;">가지1</span> 의 꼭지는 ●Permanent Violet을 조금 섞어서 보라 빛이 도는 부분을 묘사해줍니다.

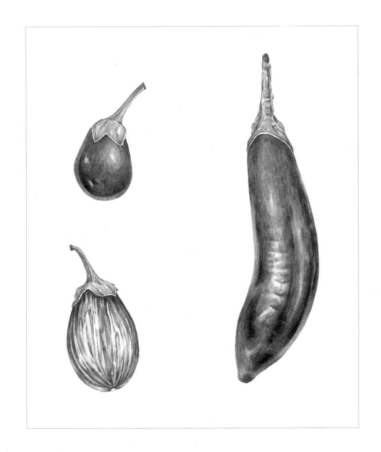

### 3.

*2*의 과정을 반복적으로 올려주어 짙은 부분을 표현하며 하나씩 마무리해줍니다.

`가지1` : (●Neutral Tint + ●Indigo)를 조금씩 섞어 가장 짙은 부분을 표현합니다. 마지막에는 물감의 농도를 좀 더 짙게하여 가장 짙은 어두운 부분에 물감을 살짝 올리고 살살 풀어주면서 자연스러운 그라데이션을 만들어줍니다. 그리고 하이라이트 부분을 연한 색으로 덧칠하여 그라데이션해줍니다. 가지의 꼭지에도 ●Indigo를 조금 섞어 가장 짙은 라인을 묘사해줍니다.

`가지2` : 라인끼리 비교하여 더 짙은 어두운 부분을 묘사해주고, 꼭지에서 내려오는 라인들을 그려 표현하며 ●Indigo를 살짝 섞어 가장 진한 음영을 넣어줍니다.

`가지3` : 가지의 음영은 기존 컬러에 ●Neutral Tint를 조금만 섞어 어둠의 농도를 표현합니다. 꼭지에서 내려오는 라인들을 그려 묘사해주고 ●Indigo를 살짝 섞어 가장 진한 어둠을 넣어줍니다.

*Eggplant*

*Solanum melongena*

# 블루베리

여러 열매가 겹쳐 있어서 경계에 맞닿아 있는 어두운 부분을 잘 구분하면서 그려주세요.
블루베리의 빛을 받는 부분과 표면의 과분(Waxy Bloom : 과실 표면에 있는 백색의 가루)은
밝게 남겨두면서 칠해주고 열매가 겹쳐져 있는 밑 부분은 반사광을 조금 남겨주며 표현합니다. 도안 : 140쪽

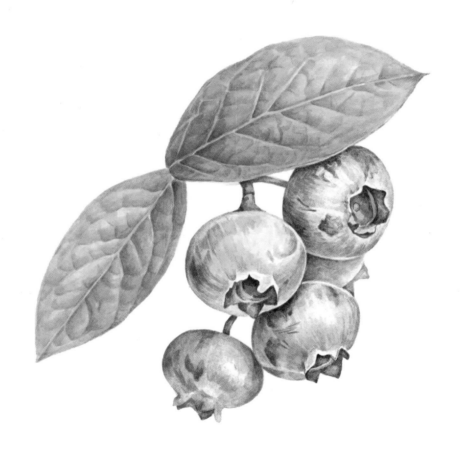

Opera

Ultamarine deep

Neutral Tint

Hooker's Green

Crimson Lake

Permanent Violet

Sap Green

Indigo

### 1.

● Opera 컬러로 블루베리의 결 방향에 따라 연하게 칠해줍니다. 마르고 나면 (●Opera + ●Crimson Lake)를 8:2로 섞어 빛과 과분 부분들을 비워가면서 짙은 곳들을 조금씩 묘사하며 덧칠해줍니다. 꼭지 안쪽의 음영도 마찬가지로 묘사해줍니다.

### 2.

●Ultamarine Deep으로 블루베리의 결 방향에 따라 연하게 칠해줍니다. 마르고나면 (●Ultamarine Deep + ●Neutral Tint)를 8:2로 섞어 빛과 과분 부분들을 비워가면서 짙은 부분을 조금씩 묘사하며 덧칠해줍니다. 꼭지의 안쪽의 음영도 마찬가지로 묘사해줍니다.

### 3.

● Sap Green 컬러로 블루베리의 결 방향에 따라 연하게 칠해줍니다. 마르고 나면 (●Sap Green + ●Hooker's Green)를 8:2로 섞어 어두운 부분을 표현하고 꼭지 끝은 1번에서 사용한 (● Opera + ●Crimson Lake)로 묘사해줍니다.

### 4.

●Permanent Violet으로 블루베리의 결 방향에 따라 연하게 칠해줍니다. 마르고 나면 (●Permanent Violet + ●Neutral Tint)를 8:2로 섞어 빛과 과분 부분들을 비워두고, 짙은 곳들을 조금씩 묘사하며 덧칠해줍니다. 꼭지의 안쪽의 음영도 마찬가지로 표현해줍니다.

### 5.

왼쪽에서 오른쪽으로 두 가지 물감을 그라데이션해줍니다. (참고, 25쪽) ●Crimson Lake와 ●Sap Green을 자연스럽게 연결하여 칠해줍니다. 마르고 나면 어둠의 농도를 묘사해줍니다.

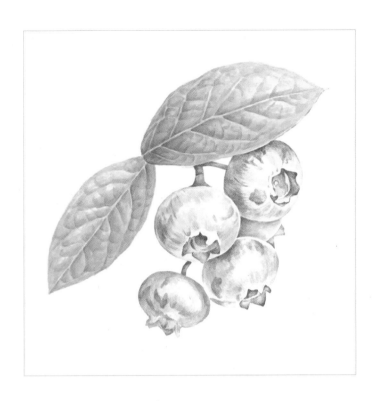

**6.**

블루베리 다섯 개 모두 칠해줍니다. 그리고 측맥의 라인을 묘사하여 구분을 지어주며 짙게 음영을 표현합니다. 잎은 (●Sap Green+●Hooker's Green)을 8:2로 섞어 가운데 주 잎맥을 남기고 한 번 연하게 칠해줍니다. 그러고 나서 측맥의 라인을 묘사하여 구분을 지어줍니다. 구분을 해준 뒤 짙게 칠하면서 음영을 표현합니다.

**7.**

*1~6*의 과정을 반복하며 짙은 부분을 묘사합니다. 그리고 마지막으로 ●Indigo 물감을 조금 섞어 잎의 가장 짙은 어두운 라인을 묘사하고, 블루베리의 경계와 음영에도 짙게 강조해줍니다.

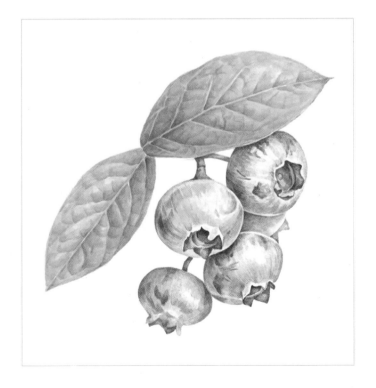

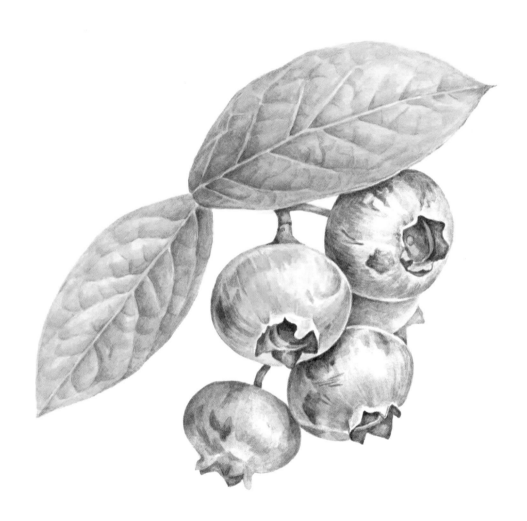

*Blueberry*

*Vaccinium spp.*

# 히아신스

꽃잎끼리 붙어 있는 음영의 그라데이션을 관찰하며 자연스럽게 그립니다.
히아신스의 잎은 나란히맥을 가지고 있어 라인 그리기 연습을 충분히 하고 그리면 도움이 됩니다. 도안 : 141쪽

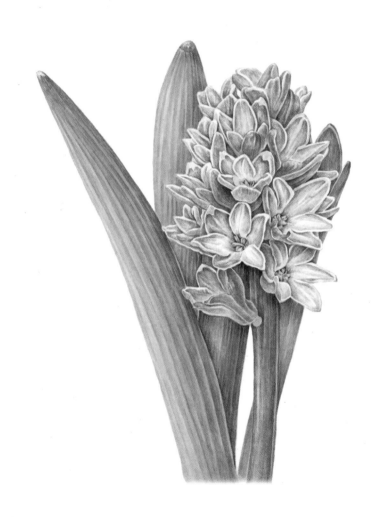

| | |
|---|---|
| ● Ultamarine Deep | ◐ Yellow Ochre |
| ● Hooker's Green | ● Crimson Lake |
| ● Permanent Violet | ● Sap Green |
| ● Indigo | ● Neutral Tint |
| ○ Lemon Yellow | |

## 1.

●Ultamarine Deep으로 꽃잎마다 경계 부분을 잘 관찰하며 한 번씩 연하게 칠해줍니다. 히아신스의 두께감이 있는 꽃잎 끝 부분과 빛을 받는 영역은 흰색으로 남겨주면서 묘사합니다.

## 2.

물기가 마르고 나면 경계의 음영과 밑에 있는 꽃에는 (●Ultramarine Deep+●Permanent Violet) 9:1 비율로 짙음을 표현해주고 위에 있는 꽃잎은 ●Ultramarine Deep만 가지고 음영을 묘사하며 그라데이션해줍니다.

## 3.

꽃의 중앙 수술은 ○Lemon Yellow로 묘사해줍니다.

## 4.

줄기는 짙은 자주 빛을 띠며 (●Crimson Lake+●Permanent Violet+●Neutral Tint)를 7:2:1 비율로 혼합한 물감으로 연하게 칠해줍니다. 꽃 밑은 그림자가 있는 어두운 부분으로 좀 더 짙은 느낌으로 그라데이션을 묘사합니다.

## 5.

히아신스의 잎은 다른 잎들과 달리 나란히 맥을 가지고 있지만 밑색은 (●Sap Green +●Hooker's Green) 9:1 비율로 물을 많이 섞어서 연하게 잎의 굴곡을 생각하며 그라데이션을 해준 뒤, 마른 잎 위에 나란히맥을 하나씩 묘사하며 그려줍니다. 라인이 아주 얇은 부분도 있지만 어두운 부분이 많은 영역은 얇게만 그리면 안 되기 때문에 잘 관찰하며 표현합니다.

**6.**

*1 ~ 5*의 과정을 두세 번 반복하여 꽃잎의 경계 부분은 짙게 올리고 밝은 부분들을 남겨가며 밀도를 올려줍니다.

**7.**

그림의 마지막에는 가장 어두운 부분을 한 번 더 명확하게 보이도록 해야 합니다. *1 ~ 6*의 꽃잎에 ●Permanent Violet을 섞는 비율을 조금씩 조절해 나가면서 안으로 들어가 보이는 음영을 짙게 묘사해줍니다. 가장 밝은 꽃잎에 ●Ultramarine Deep을 연한 농도로 한 번씩 터치하여 밝게, 자연스럽게 표현합니다.

잎에도 ●Indigo를 살짝 섞어가면서 잎의 경계와 그림자에 색을 더 짙게 올려줍니다. 수술의 주변도 같이 얇은 붓끝으로 경계에 음영을 톡톡 찍어주며 쏙 들어간 부분을 표현해줍니다.

수술은 ●Yellow Ochre로 어둠을 묘사해줍니다. 히아신스의 줄기도 꺾이는 부분과 약간의 라인을 묘사해줍니다.

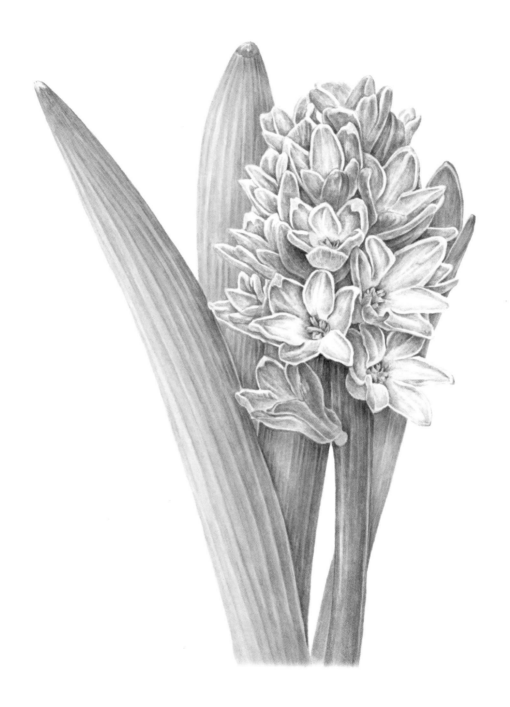

*Hyacinth*

*Hyacinthus orientalis L.*

# 유칼립투스

서로 겹쳐 붙은 잎들은 한꺼번에 채색하지 않는 것이 좋습니다.
색상이 번질 수 있기 때문에 잎이 한 장 한 장 마른 후 물감을 칠해 완성합니다. 도안: 142쪽

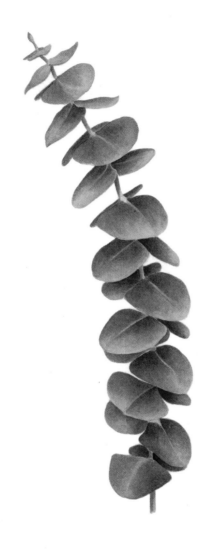

● Hooker's Green            ● Neutral Tint

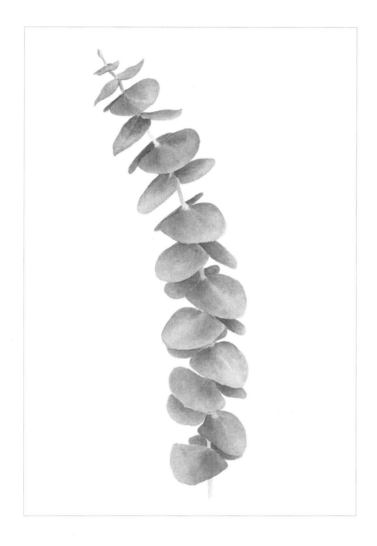

# 1.

(●Hooker's Green + ●Neutral Tint) 4:6 비율로 팔레트에 잘 섞어 줍니다. 물을 많이 섞어 색상을 연하게 만들어 주고 잎을 칠해줍니다. 다 마르면 그 위에 좀 더 짙은 색상으로 음영을 묘사하여 잎이 잘 구분되도록 색칠해줍니다. 이때 밝은 부분에서 어두운 부분에 자연스러운 그라데이션을 묘사합니다. 서로 겹쳐 붙은 잎들은 동시에 채색하지 않고 잎 하나하나 마른 후 물감을 칠해줍니다. 붙은 잎을 동시에 칠하면 색상이 번져 잎이 잘 구분되지 않으니 주의합니다.

서로 겹쳐 붙은 잎들은 동시에 채색하지 않고
잎 하나하나 마른 후 물감을 칠해줍니다.

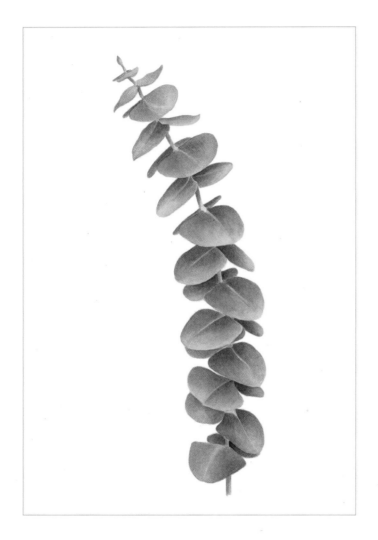

## 2.

*1*에서 사용한 색상과 방법으로 전체 잎과 줄기에 밀도를 더해
줍니다. 잎이 겹쳐지는 음영 부분은 ●Neutral Tint 색상을 조
금 더 섞어주어 짙게 칠해줍니다. 줄기 아래에서 위로 올라가며
밝게 묘사되도록 완성합니다.

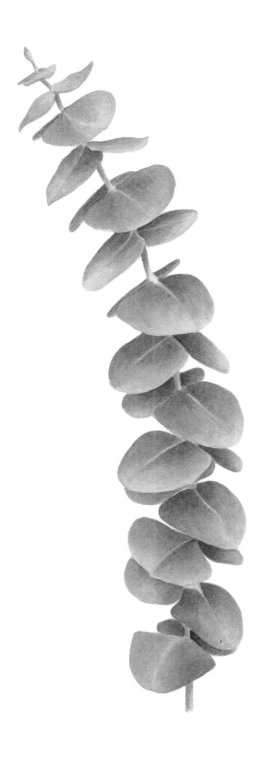

*Eucalyptus*

*Eucalyptus globulus*

# 아이비

잎이 다섯 갈래로 뻗어 나가는데 중심이 되는 주 잎맥을 흰색으로 남겨가며 칠해줍니다.
잎맥을 중심으로 그라데이션 기법을 사용해 강약을 조절하여 묘사합니다. (도안: 143쪽)

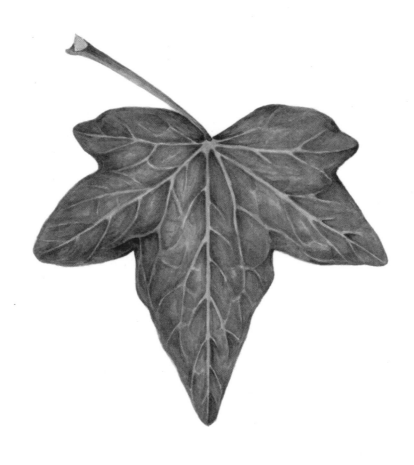

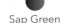

Sap Green

Ultramarine Deep

Vandyke Brown 1

Hooker's Green

Raw Umber

Indigo

## 1.

(● Sap Green + ● Hooker's Green)을 7:3 비율로 팔레트에 잘 섞어 줍니다. 물을 많이 섞어 색상을 연하게 만들어 주고 잎을 칠해줍니다. 이때 주맥과 세맥의 일부는 흰색으로 남겨주며 칠해줍니다. 다 마르면 잎맥을 중심으로 안쪽의 어두운 부분을 동일한 색상으로 덧칠하여 잎이 잘 구분되게 음영을 묘사합니다. 아이비의 바깥쪽에서 안쪽으로 그라데이션하면서 볼륨을 만들어 줍니다. 줄기 끝은 ● Raw Umber 컬러와 ● Sap Green이 만나도록 그라데이션해줍니다. (참고, 25쪽)

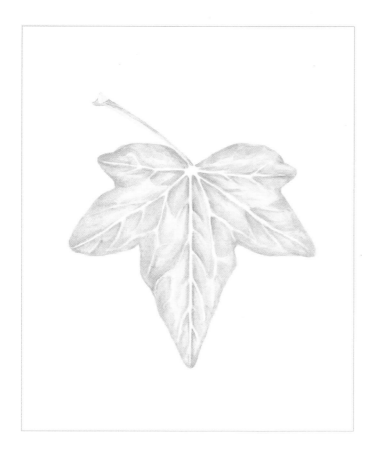

## 2.

1에서 사용한 색상과 방법으로 전체 잎과 줄기에 색상을 조금 더 짙게 칠해줍니다. 색이 마르면 잎맥의 경계 부분을 라인으로 한 번 더 구분하여 짙은 컬러를 칠할 수 있도록 준비합니다.

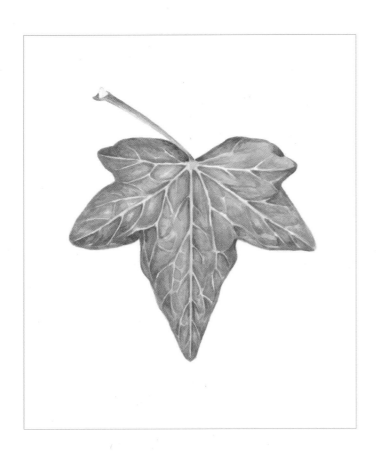

**3.**

(⬤Sap Green + ⬤Hooker's Green + ⬤Ultramarine Deep)를 5:2:3 비율로 섞어 잎맥의 바깥 부분과 잎맥 안의 어두운 부분을 그라데이션으로 묘사하도록 합니다. 어두운 부분이 마르면 잎의 밝은 부분이 어색해지지 않도록 *1*에서 사용한 색상에 물을 많이 섞어 밝은 톤으로 밝은 부분과 중간 톤 사이에 밀도를 올려 줍니다.

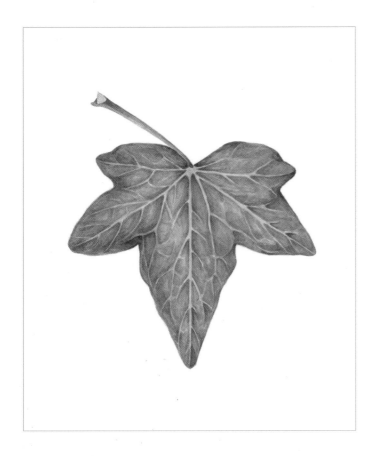

**4.**

*3*의 과정을 반복하여 완성 톤에 가까워지면 *3*에서 사용한 색상에 ⬤Indigo를 조금 섞어 잎맥 사이의 가장 어두운 영역에만 음영을 조금 넣어 강한 포인트를 만들어줍니다. 마지막으로 잎맥에도 ⬤Sap Green을 연하게 한 번 덮어주어 자연스러운 잎맥을 표현합니다. 줄기 가장자리에도 ⬤Vandyke Brown 1을 섞어 강하게 포인트를 줄 수 있도록 한 번씩 덧칠해줍니다.

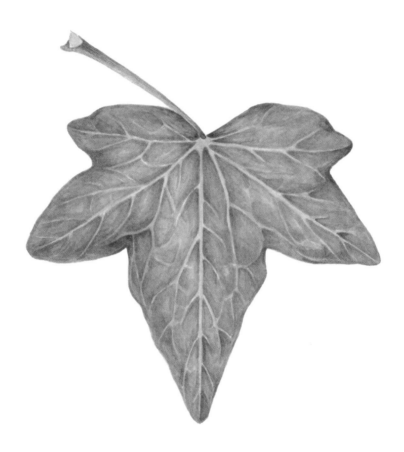

*Ivy*

*Hedera helix*

# 아이슬란드 양귀비

Neutral Tint 색상으로 흰색 꽃을 표현하는 방법입니다.
물의 농도를 잘 조절하여 밝고 어두운 부분을 맑게 묘사하고
책에서 보이는 꽃잎의 가장 흰 부분은 색상을 칠하지 않고 남겨 놓습니다. 도안: 144쪽

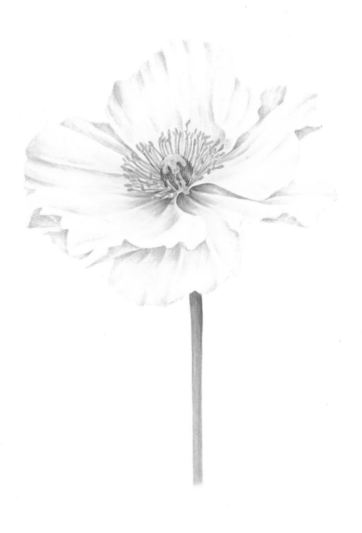

● Neutral Tint

● Permanent Green 1

● Permanent Yellow Light

● Sap Green

● Lemon Yellow

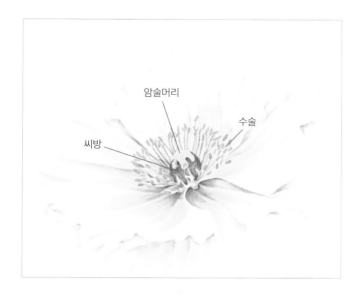

## 1.

꽃잎의 중앙에 있는 암술과 수술을 먼저 그려주고 흰색 꽃잎을 칠합니다. 그래야 나중에 경계 부분을 칠할 때 훨씬 수월합니다. 암술머리 윗부분을 ○ Lemon Yellow로 칠해주고 아래에 있는 씨방 부분을 ● Sap Green으로 칠해줍니다. 암술 주변의 여러 개의 수술을 ○ Permanent Yellow Light로 하나하나 칠해줍니다. 그리고 나서 수술의 라인을 하나씩 ● Sap Green으로 그려줍니다.

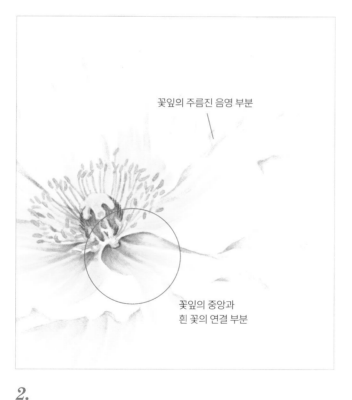

## 2.

암술과 수술을 칠하고 흰꽃의 주름을 ● Neutral Tint에 물을 섞어 연하게 만들어 줍니다. 꽃잎의 주름진 음영 부분을 중심으로 진하지 않게 묘사합니다. 이때 꽃잎의 밝은 흰색 부분을 남겨가며 칠합니다. 꽃잎의 중앙과 흰꽃의 연결 부분에는 연두빛과 노랑색의 컬러가 그라데이션되어 있습니다. ● Sap Green으로 짙은 부분을 칠하고 (● Permanent Green 1 + ○ Lemon yellow)를 섞어 꽃 중앙부터 바깥까지 그라데이션해줍니다.

## 3.

줄기는 ● Sap Green으로 고르게 채색합니다.

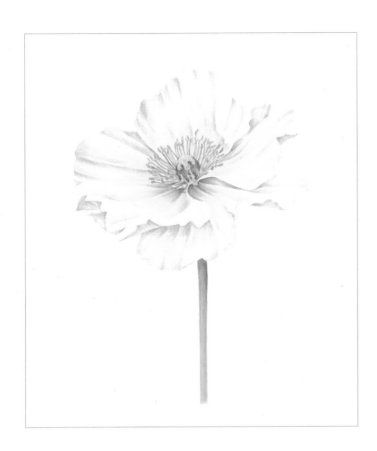

### 4.

*1*에서 사용한 색상을 다시 한 번 사용하여 전체적으로 진하게 묘사합니다. 한 번에 진하게 칠하지 말고 연하게 여러 번 색상을 덧칠하며 짙은 부분을 표현합니다.

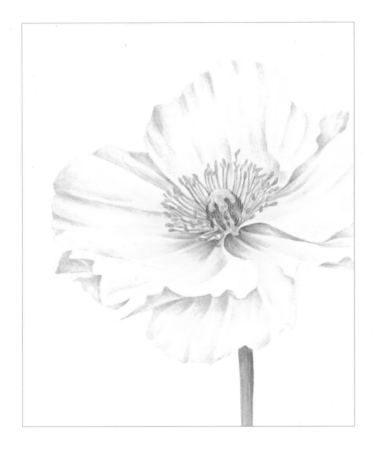

암술의 씨방의 어두운 털 부분을
라인으로 그려줍니다.

### 5.

꽃잎은 ●Neutral Tint로 꽃잎 한 장 한 장 잘 구분되게 강약을 표현합니다. 꽃잎 중앙은 ●Neutral Tint로 꽃잎 안쪽에 명암을 넣어 깊이감을 묘사하고 *1*에서 사용한 색상으로 꽃잎 중앙을 좀 더 짙게 칠해줍니다. 줄기는 ●Sap Green에 ●Neutral Tint를 조금 섞어 어두운 부분을 칠해주어 입체감을 표현합니다. 마지막으로 암술의 씨방의 어두운 털 부분을 라인으로 그려줍니다.

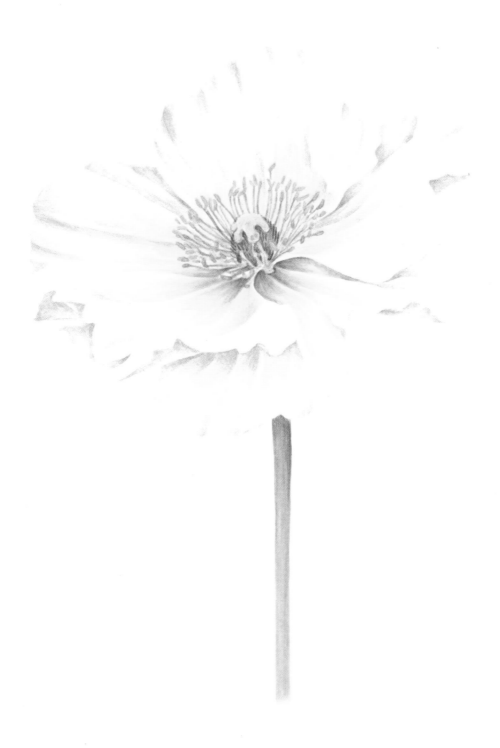

*Iceland Poppy*

*Papaver nudicaule* L.

# 아마릴리스

Neutral Tint 색상으로 흰색 꽃을 표현하는 방법입니다.

물의 농도를 잘 조절하여 밝고 어두운 부분을 맑게 묘사하며 꽃잎의 주름을 표현합니다.

책에서 보이는 꽃잎의 흰 부분은 색상을 칠하지 않고 남겨 놓습니다. 도안: 145쪽

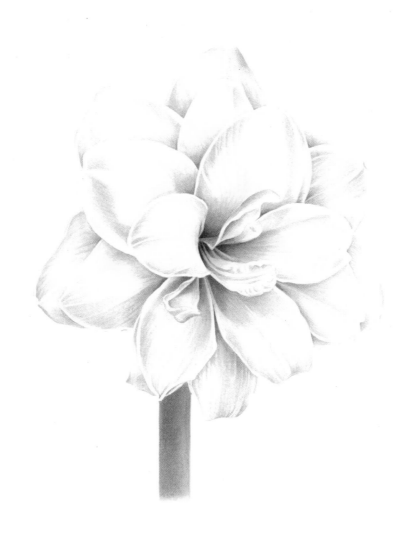

| | | | |
|---|---|---|---|
| ● | ● | ● | ● |
| Neutral Tint | Sap Green | Permanent Green 1 | Lemon Yellow |

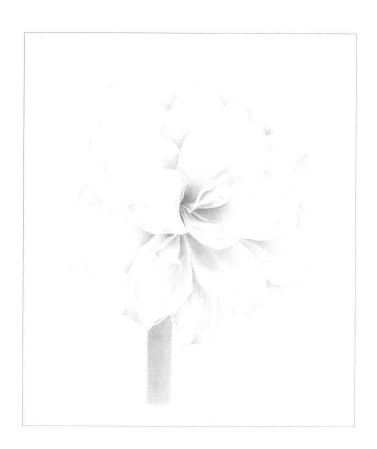

## 1.

●Neutral Tint를 물과 함께 섞어 연하게 만들어 줍니다. 꽃잎 한 장 한 장 관찰하며 꽃잎의 음영 부분과 디테일을 진하지 않게 묘사합니다. 꽃잎 중앙은 ●Sap Green으로 짙은 부분을 칠하고 (●Permanent Green 1+●Lemon yellow)를 섞어 꽃 중앙부터 밖으로 연하게 그라데이션해줍니다. 줄기는 ●Sap Green으로 고르게 채색합니다.

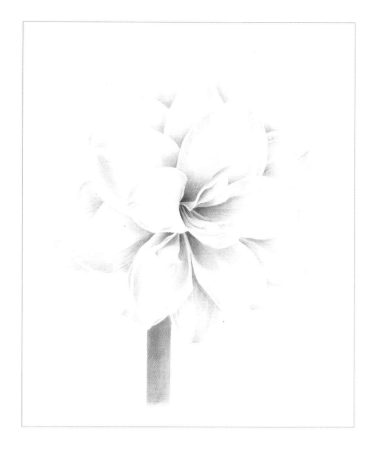

## 2.

*1*에서 사용한 색상을 다시 한 번 사용하여 전체적으로 진하게 묘사하고 꽃잎의 주름도 잘 관찰해서 자연스럽게 표현합니다. 한 번에 진하게 칠하지 말고 연하게 여러 번 색상을 덧칠하며 짙은 부분을 묘사합니다.

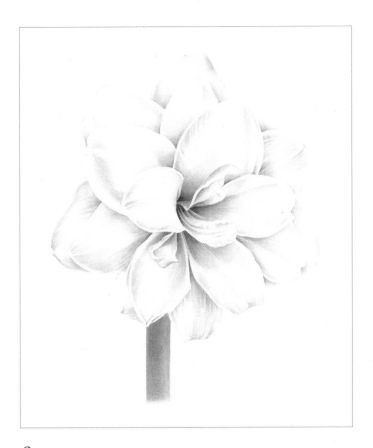

## 3.

꽃잎은 ●Neutral Tint로 꽃잎 한 장 한 장 잘 구분되게 강약을 표현합니다. 꽃잎 중앙은 ●Neutral Tint로 꽃잎 안쪽에 명암을 넣어 깊이감을 묘사하고 *1* 에서 사용한 색상으로 꽃잎 중앙을 좀 더 짙게 칠해줍니다. 줄기는 ●Sap Green에 ●Neutral Tint를 조금 섞어 어두운 부분을 칠해주어 입체감을 표현합니다.

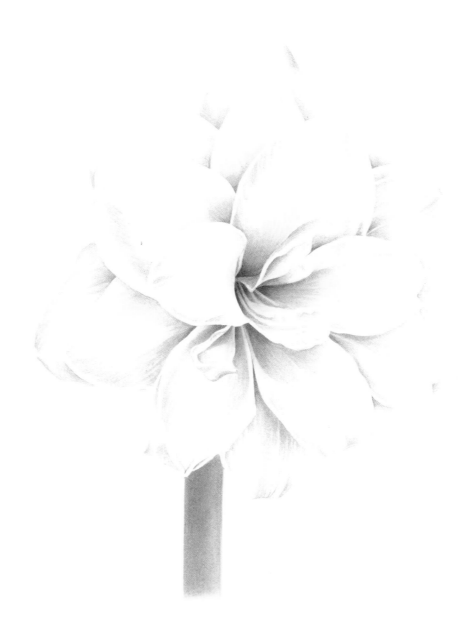

*Amaryllis*

Hippeastrum hybridum

# 칼라

칼라의 꽃 부분은 실제로는 잎이 변형된 것으로 화포라고 부르며
화포에 싸여 이삭모양으로 안에 달려 있는 화축은 암술과 수술이 함께 있어 암수술이라고도 부릅니다.
칼라의 화포처럼 큰 면적을 칠할 때 물의 농도 조절이 제일 중요합니다. 도안 : 146쪽

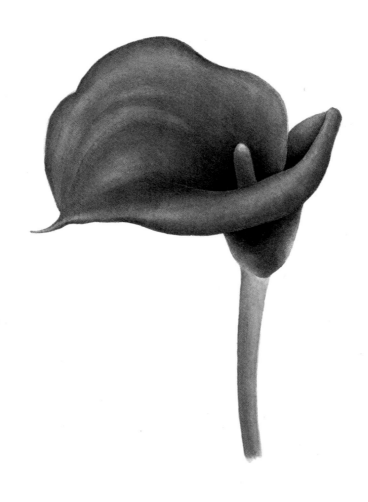

●                    ●                    ●                    ●
Permanent Violet      Neutral Tint        Crimson Lake         Sap Green

## 1.

(⚫ Permanent Violet + ⚫ Neutral Tint + ⚫ Crimson Lake)를 5:3:2 비율로 팔레트에 물을 많이 넣어 섞어 줍니다. 안쪽 화포 부분에 암수술을 제외한 부분에 깨끗한 물로 칠해주고 마르기 전에 그림과 같이 앞에 섞어둔 물감으로 칠해줍니다.

## 2.

나머지 화포에 같은 방법으로 칠해줍니다. 암수술은 (⚫ Permanent Violet + ⚫Crimson Lake) 6:4 비율로 섞어 연하게 칠해주고 꽃대는 ⚫Sap Green으로 채색합니다.

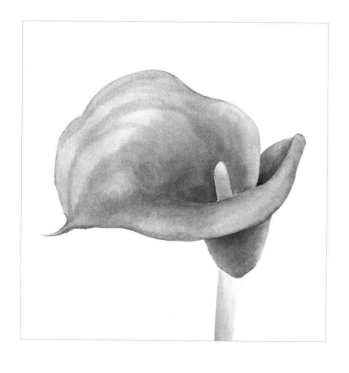

암수술 맨 윗부분은 밝게 남겨두어
빛을 받는 느낌을 묘사합니다.

## 3.

*1* 과 *2* 의 방법으로 색상을 덧칠해줍니다. 이때 화포 안쪽 부분에 음영을 주어 짙게 칠해주면서 화포 끝부분을 자연스레 그라데이션과 하이라이트를 주어 채색합니다. 암수술 맨 윗부분은 밝게 남겨두어 빛을 받는 느낌을 묘사합니다.

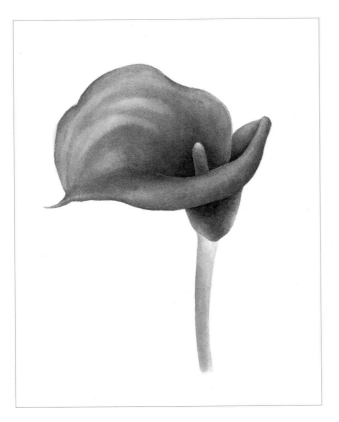

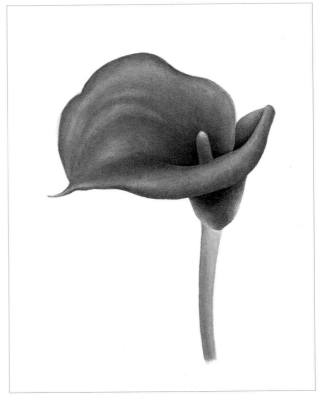

**4.**

화포 색상에 ●Neutral Tint 물감 비율을 좀 더 섞어 색상을 짙게 만듭니다.

**5.**

*1~4* 까지 사용한 여러 톤의 색상을 모두 사용하여 화포의 짙은 부분과 밝은 부분을 잘 칠해 검은 빛과 자주 빛이 도는 보라색 칼라를 완성합니다. 꽃대의 음영은 (●Sap Green + ●Neutral Tint)를 섞어 칠해줍니다.

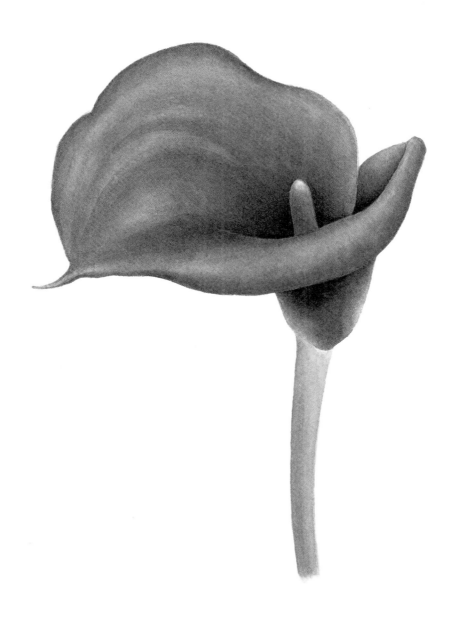

*Calla*

Zantedeschia

# Part 4

# 따라 그리기
## -도안-

# Cherry

체리

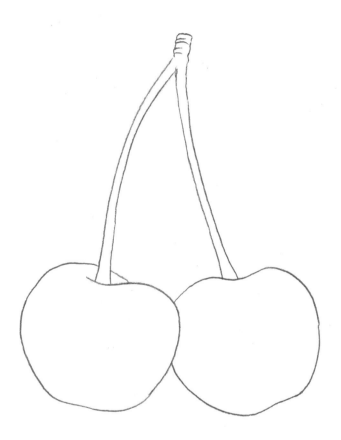

# Plumeria

플루메리아

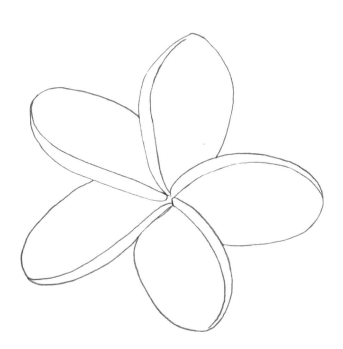

# Iceland Poppy
아이슬란드 양귀비

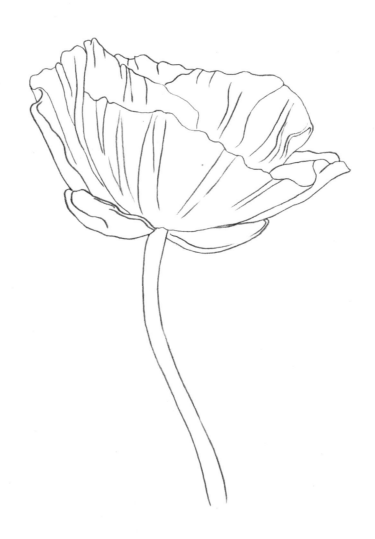

# Balloon flower

도라지꽃

# Moth Orchids

호접란

# Freesia

프리지어

# *Daffodil*
수선화

# Rose
장미

# Peony

작약

# Tree Peony

모란

# Apple

사과

# Carnation

카네이션

# Camellia

동백

# Marigold

메리골드

# Chinese Trumpet Creeper
능소화

136

# *Bigleaf Hydrangea*
## 수국

# Iris

아이리스

# Eggplant

가지

# Blueberry
블루베리

# Hyacinth
히아신스

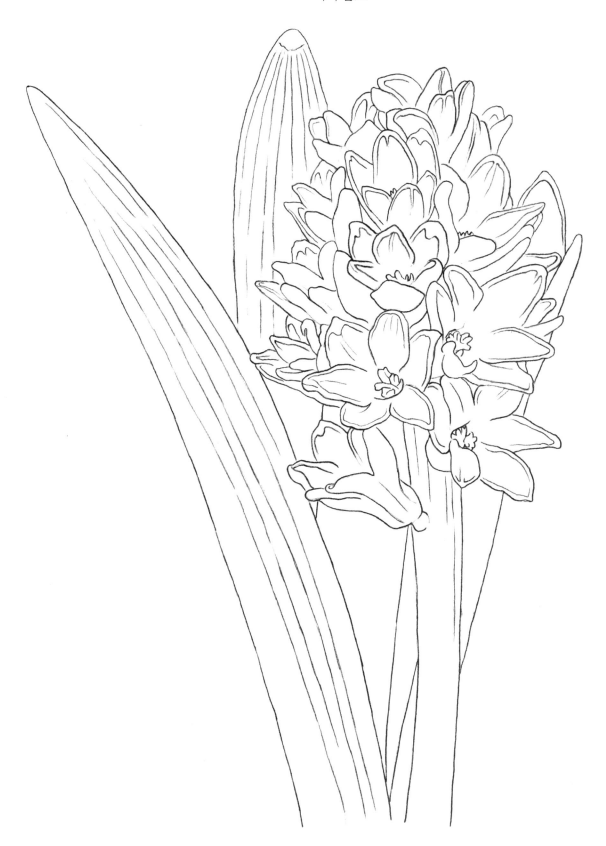

# Eucalyptus

유칼립투스

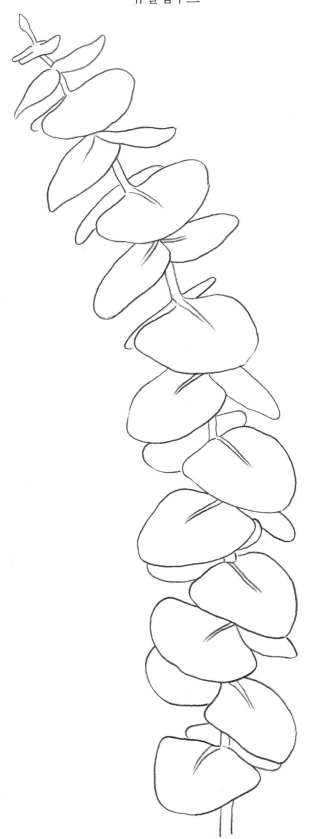

# Ivy
아이비

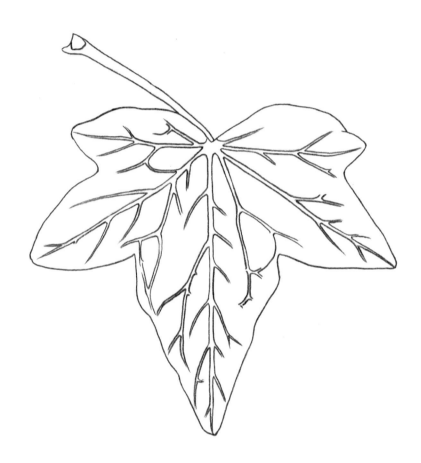

# Iceland Poppy
아이슬란드 양귀비

## Amaryllis

아마릴리스

# Calla

칼라

Watercolor
Botanical
Art

# 나의 첫 수채화 보태니컬 아트

아름다움으로 물드는 색상별 꽃 그림

초판 1쇄 발행 2024년 3월 9일

지은이 제니리, 엘리
발행처 이너북
발행인 이선이

책임편집 심미정
디자인 이가영
마케팅 김 집

등  록 2004년 4월 26일 제2004-000100호
주  소 서울특별시 마포구 백범로 13 신촌르메이에르타운Ⅱ 305-2호(노고산동)
전  화 02-323-9477 | 팩스 02-323-2074
E-mail innerbook@naver.com
블로그 blog.naver.com/innerbook
포스트 post.naver.com/innerbook
인스타그램 @innerbook_

이너북은 독자 여러분의 소중한 원고 투고를 기다리고 있습니다.
원고가 있으신 분은 innerbook@naver.com으로 보내주세요.